Crazy for Masking Tapes

Crazy for Masking Tapes

紙膠帶失心瘋

貼紙╳便利貼忙推坑不手軟！

Crazy for
Masking Tapes

Contents

打破原本的規則，
在撕、貼、黏的拼貼遊戲中，
隨心所欲釋放創作的快感！

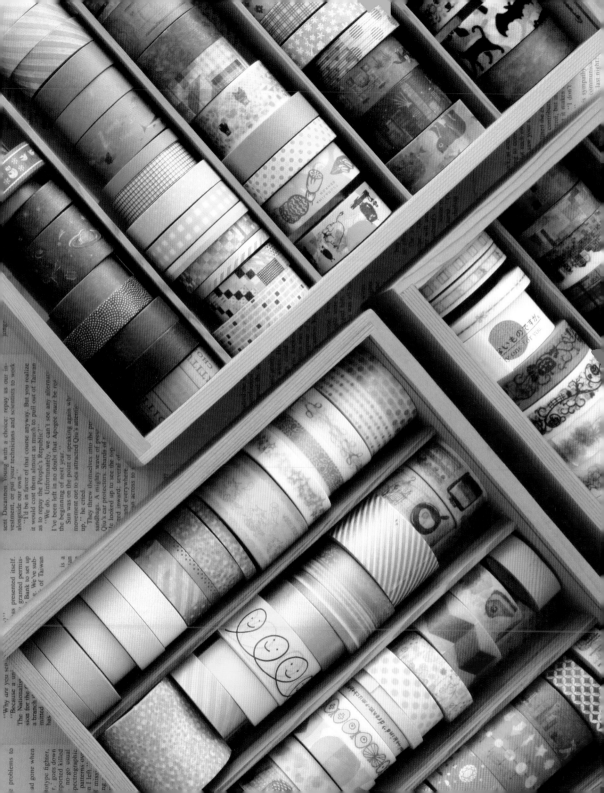

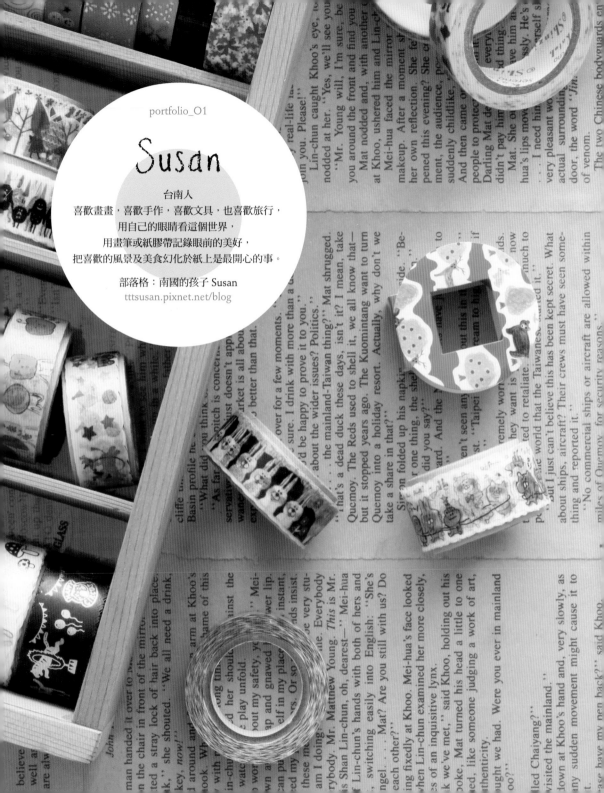

portfolio_O1

Susan

台南人
喜歡畫畫，喜歡手作，喜歡文具，也喜歡旅行，
用自己的眼睛看這個世界，
用畫筆或紙膠帶記錄眼前的美好，
把喜歡的風景及美食幻化於紙上是最開心的事。

部落格：南國的孩子 Susan
tttsusan.pixnet.net/blog

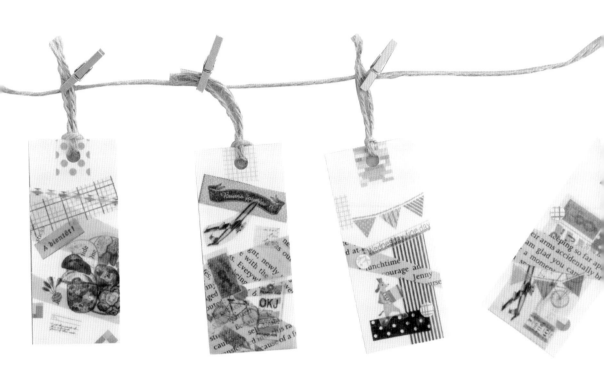

平常就喜歡畫畫手作，在紙上記錄生活中的美好是很棒的事，也喜歡運用不同的素材創造不同的感覺，紙膠帶、貼紙、便利貼這些讓人欲罷不能的東西，除了簡單的剪剪貼貼，或許還有更多的可能性，打破原本的規則，用自己的方式賦予他們新生命，把紙膠帶當做多彩顏料，用剪刀用手撕出色塊，就能有不同的味道，再經過不同紙膠帶的圖案層疊變化，就變成卡片上的朵朵花兒，貼上可愛的貼紙增加慶祝的歡愉；多彩鮮豔的便利貼也可以畫上可愛的圖案，變成生活上的調味料，這些小小的巧思讓生活更有趣，手作的魔力也讓時間快速飛逝，最重要的是看到成品的滿足感，或許這就是文具及手作吸引人的所在，分享給你們一些小撇步，把這些創意運用在你的生活中吧！

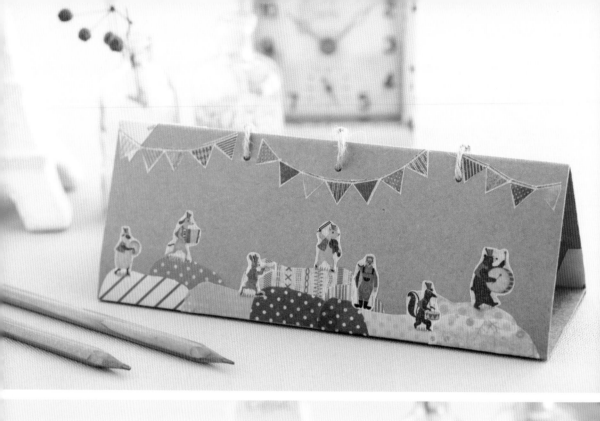

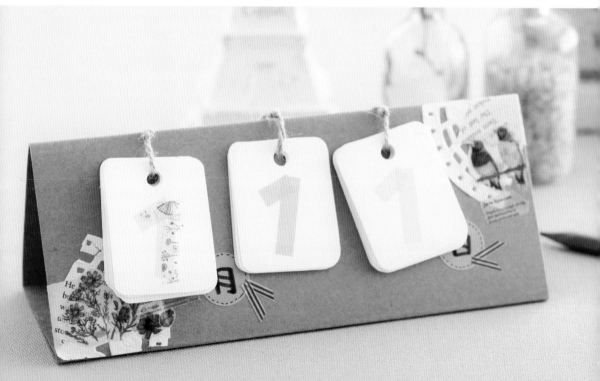

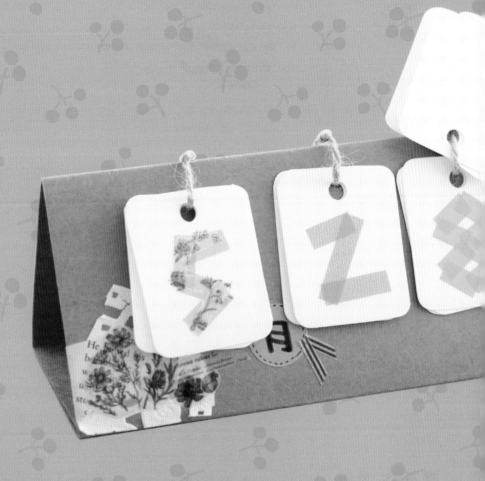

WORK 01

桌上手翻萬年曆

日子一天一天的過，有時候都忘了今天是幾號，
自己做的手翻式萬年曆，讓你知道今日是何日，
用紙膠帶或撕或剪的拼貼出各個數字，
每種顏色代表著當月的氣氛，背面也貼出一番風景，
當不想使用萬年曆時，也可以將背面當做小小MEMO版，
將所有待辦事項寫在便條紙上貼上去吧！

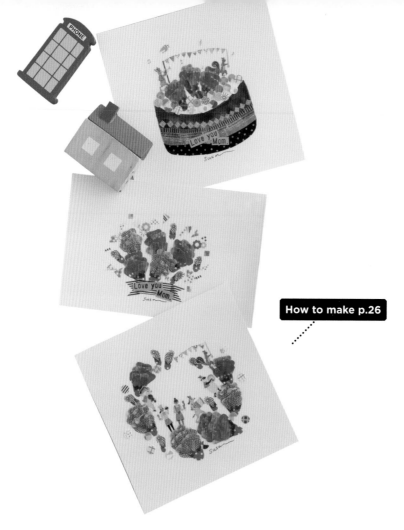

How to make p.26

WORK 02

母親節康乃馨卡片

康乃馨是象徵母親的花朵。
在五月的第二個星期日，
親手製作一張卡片給媽媽，
傳遞心中的愛及感謝，
謝謝母親一年當中的辛勞。
送給親愛媽咪充滿手作及巧思的卡片，
收到的當下她一定會很開心的。

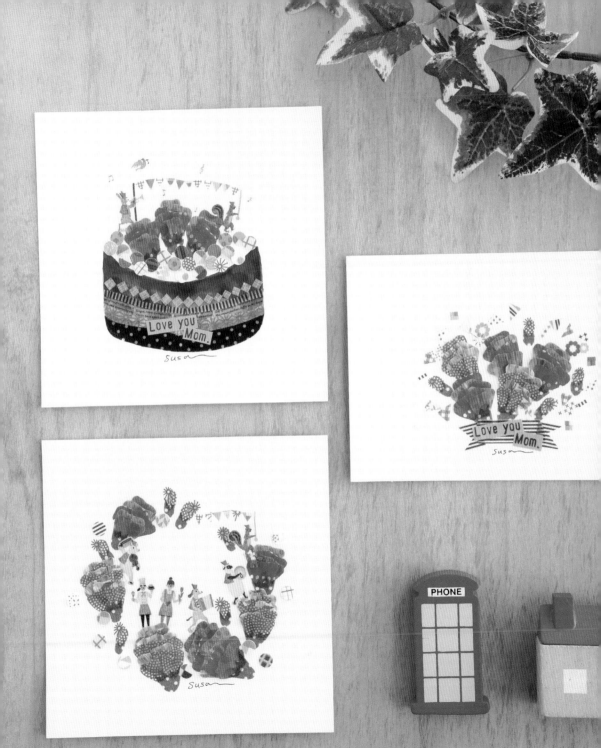

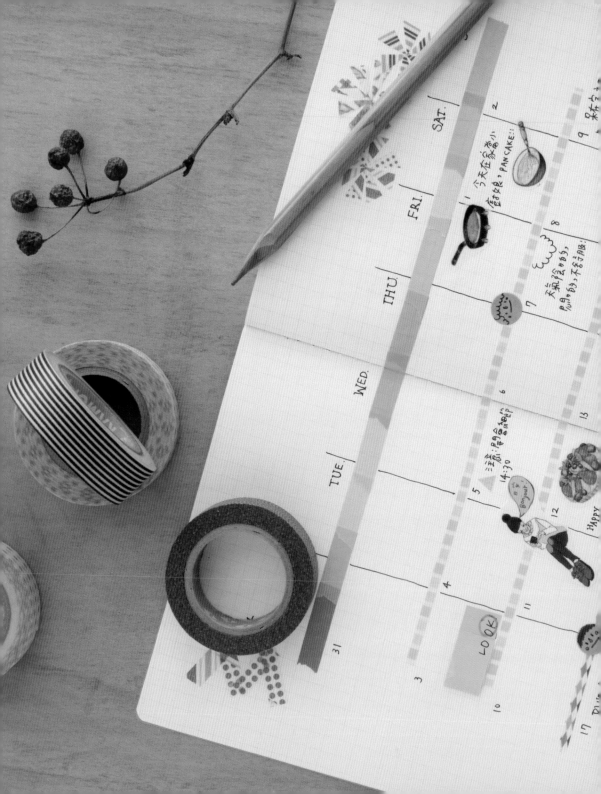

月計畫版面拼貼

喜歡記錄，喜歡手帳的你們，
除了每天的日記事，也可把一個月作個統整，
利用細版紙膠帶區隔出每個禮拜，
在每個日子裡填上發生的事情。
便利貼也可以當作小幫手，擴大書寫可能性，
還有簡單剪下的幾何圖形，
當作重要記號，提醒當天的開會時間吧！

WoRk 03

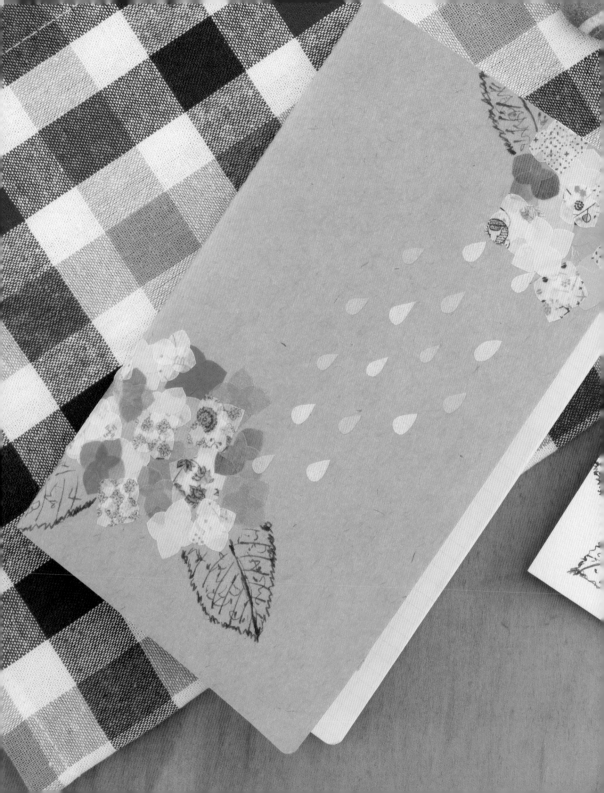

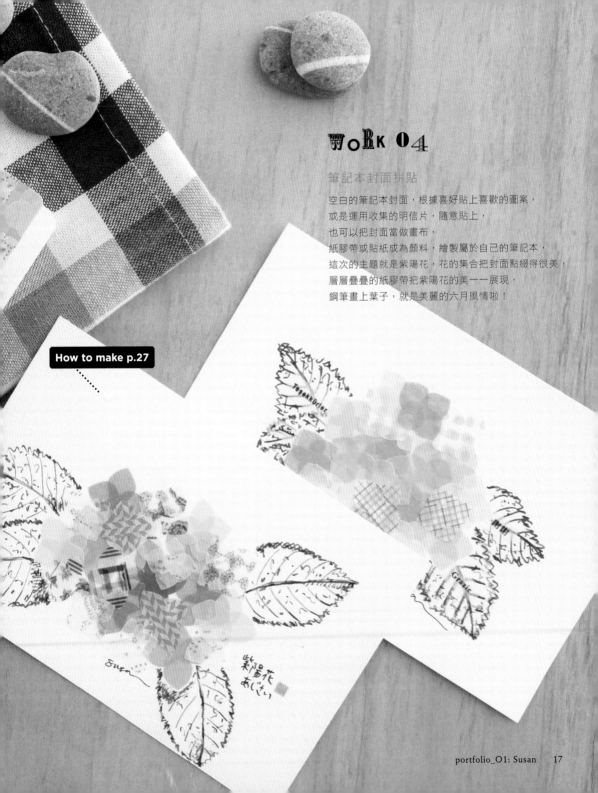

WORK 04

筆記本封面拼貼

空白的筆記本封面，根據喜好貼上喜歡的圖案，
或是運用收集的明信片，隨意貼上，
也可以把封面當做畫布，
紙膠帶或貼紙成為顏料，繪製屬於自己的筆記本，
這次的主題就是紫陽花，花的集合把封面點綴得很美，
層層疊疊的紙膠帶把紫陽花的美一一展現，
鋼筆畫上葉子，就是美麗的六月風情啦！

How to make p.27

越
天氣越來越熱了，世
涼茶來喝，一定能

Lovely ☆ Lovely

WORK 05

寫真唱片小底貼

其實紙膠帶可以創造出很多可能性，簡單或複雜，或撕或貼，
當旅遊時忘記帶膠水，挑選適合搭配DM的紙膠帶，
剪成正方形再對角剪成等腰三角形，就是固定圖片的好方法，
喜歡拍拍立得的少女們，這就是記錄青春很棒的甘單方法囉！

可愛的杯子裝沁涼的

消除熱氣!!

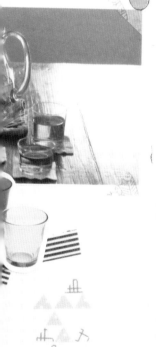

PP盒收納系列
260~2,860元

MUJI的透明PP

盒收納好吸引人!!

把紙膠帶們放

進去應該美極人:

　　　自我陶醉

Hello

MUJI
無印良品
www.muji.tw

WORK 06

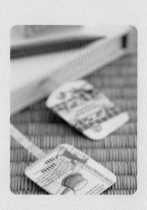

書籤書條

拾起一本書品味其中的文字，
當你需要休息時，
常常找不到可以記住那頁的書籤，
或只是隨便拿悠遊卡就夾在書中，
如果自己簡單的做張書籤，
利用現成的紙膠帶、貼紙或廣告DM，
就可以變化出屬於自己的書籤書條，
完美記錄當下。

派對生活一家人

在生日蛋糕上插上屬於自己的Q版畫像，
如果是結婚，就可以插上可愛的雙人娃娃，
增加吹蠟燭的樂趣；
或是喜歡喝咖啡奶茶的你，
也可在攪拌棒上裝飾吸引人的圖案，
讓品嚐咖啡多了一些趣味；
收集來的東西，總是隨意收起，
如果別上古錐的迴紋針，就不會忘記啦！

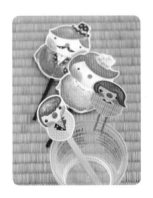

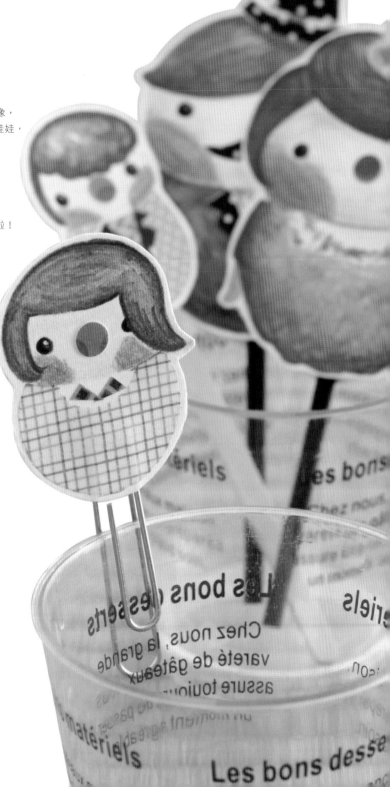

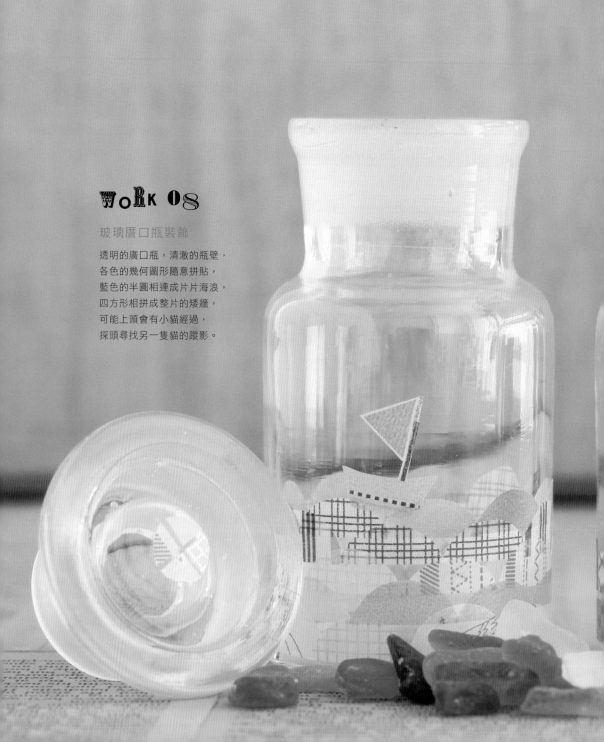

WoRk 08

玻璃廣口瓶裝飾

透明的廣口瓶，清澈的瓶壁，
各色的幾何圖形隨意拼貼，
藍色的半圓相連成片片海浪，
四方形相拼成整片的矮牆，
可能上頭會有小貓經過，
探頭尋找另一隻貓的蹤影。

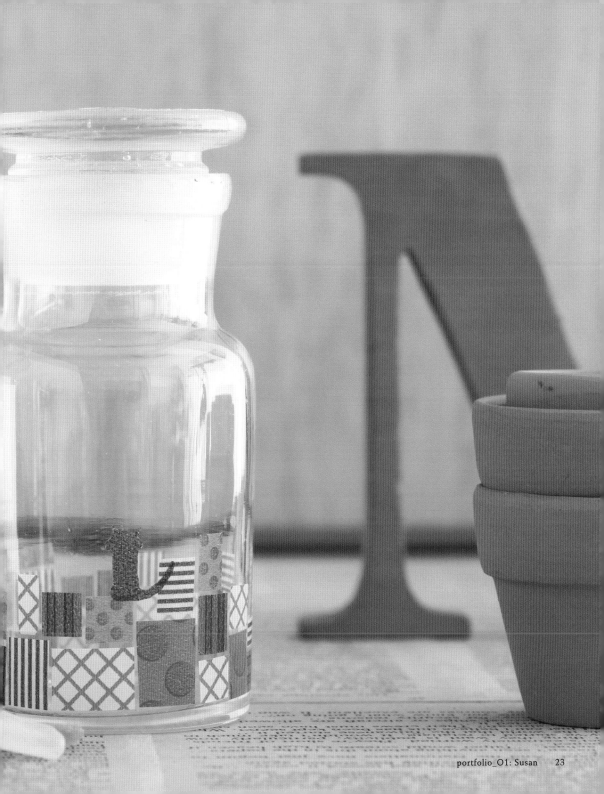

WORK 09

徽章改造創新意

舊有徽章拿出來改頭換面，
素色先蓋掉原先圖案，
再隨意貼上自己喜歡的紙膠帶或貼紙，
別在自己的包包上，自有一番風味！

WORK 10

貼紙變身小小人物

圓圓的標籤上，有各式各樣的色彩，
選了我最喜歡的牛皮紙色，
用筆隨意畫上一個又一個的笑臉，
大小自己決定，
畫好一整張就可以裝飾在手帳內分享心得，
或是卡片上貼一整排笑臉，
收到卡片的人一定也會跟著心情開朗起來。

GO
GOGO

開心吧，悲傷吧，
這就是人生呀……

不管有再多小障礙走，
即使障礙走再大，還是
跨越成得了的。

在各自的小天地裡，
怡然自得。

跟自己的火伴一起作伴，
肩並著肩。

How to Make X Susan

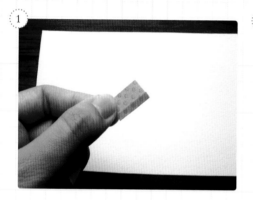

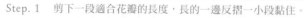

Step. 1　剪下一段適合花瓣的長度，長的一邊反摺一小段黏住。

Step. 2　將反摺的部分間隔剪出小細條，製造康乃馨的縐褶感。

Step. 3　將相同色系的紙膠帶剪下不同長度，製作成大小不一的花
　　　　瓣，經過層疊拼貼，就可以有花的雛型。

Step. 4　最後用綠色系的紙膠帶剪成花萼，符合花的大小，就是朵
　　　　美麗的康乃馨了。

★詳細的製作過程請上：http://youtu.be/nqMP04DpexQ

筆記本封面紫陽花拼貼

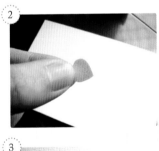

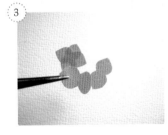

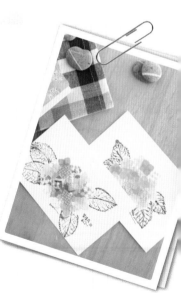

Step. 1　拿出同色系的紙膠帶，剪下兩段適合的相同長度，將黏性部分朝外反摺。

Step. 2　剪出左右對稱的花瓣形狀，如圖示，花瓣尖端是開口的部分。

Step. 3　剪出兩個差不多大小的花瓣，兩個以對角線的方式拼貼。

Step. 4　用相同色系剪下大小差不多的紫陽小花，將他們集合，盡量貼成圓弧狀，可以運用素色作成，也可以加入一些有圖樣但同色系的紙膠帶拼貼，會多一點歡樂活潑感，最後在畫上葉子即可。

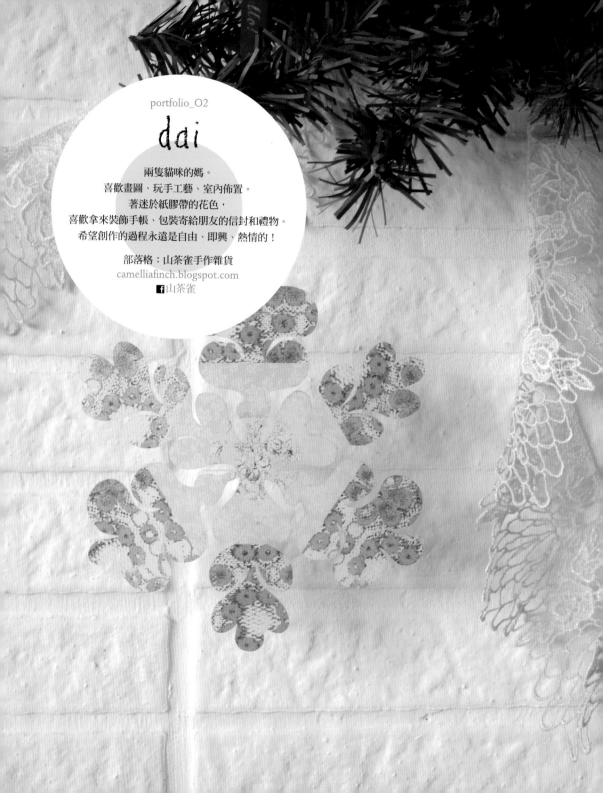

dai

兩隻貓咪的媽。
喜歡畫圖、玩手工藝、室內佈置。
著迷於紙膠帶的花色,
喜歡拿來裝飾手帳、包裝寄給朋友的信封和禮物。
希望創作的過程永遠是自由、即興、熱情的!

部落格:山茶雀手作雜貨
camelliafinch.blogspot.com
f 山茶雀

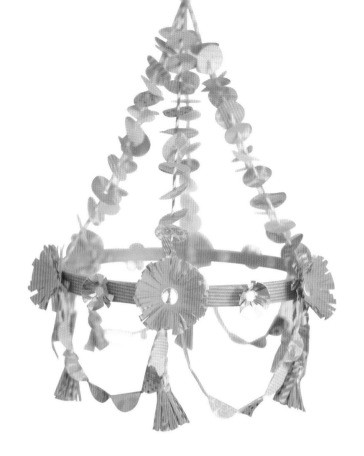

平時頂多拿紙膠帶來裝飾手帳的我，這是頭一次很絞盡腦汁地嘗試創作一系列的作品，好開心！我想發揮紙膠帶的潛力，讓它變身成讓人一看就「哇！好喜歡！」的實用物件，裝飾美好的生活空間。

這十件作品串連著「森林裡的小動物們開心的午茶派對」的小故事，我融入了喜歡的風格：大自然的花草動物、繽紛的色彩、繪本感的插畫。盡量囊括了凹摺、撕貼、強調透光、先拼貼再剪下、素色款與圖案款的

不同運用……等小技巧。把這些元素單獨抽出來看，都可以重新組合運用創作出全新的作品。

有些作品比較隨興撕貼（夢中的鹿派對帽），有些比較需要計畫性與專注力（歡慶花花吊飾、紫色小花環）。創作它們的過程，讓我充分體驗到手作的療癒效果：暢快的釋放感和徹底專注的成就感。一起來試試看吧！

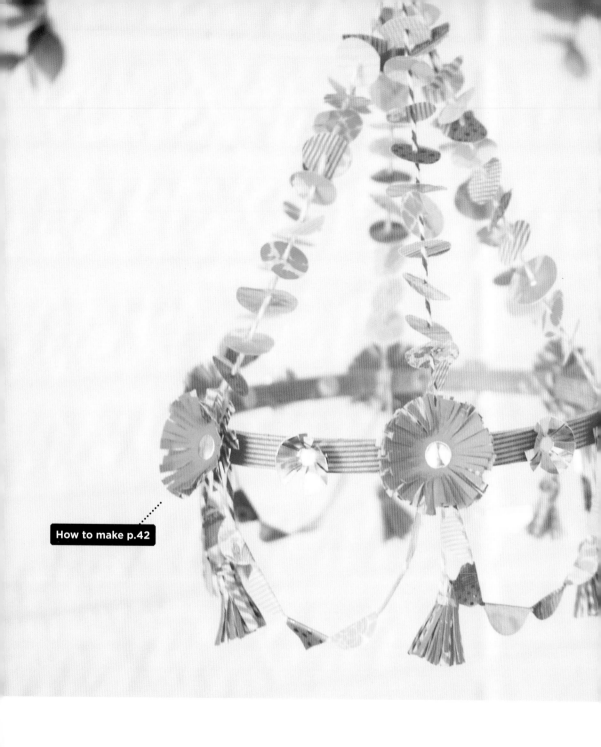

How to make p.42

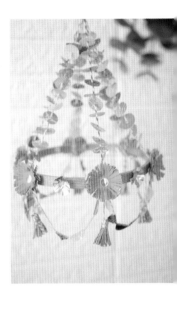

WoRk 01

歡慶花花吊飾

靈感來自波蘭傳統的手作紙藝，
為自己的房間帶來花花歡慶的氣氛吧！

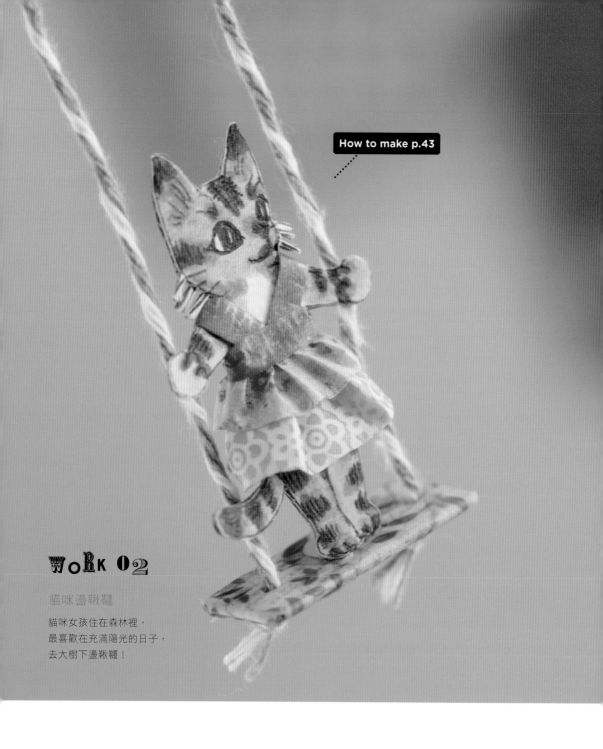

How to make p.43

WORK 02

貓咪盪鞦韆

貓咪女孩住在森林裡，
最喜歡在充滿陽光的日子，
去大樹下盪鞦韆！

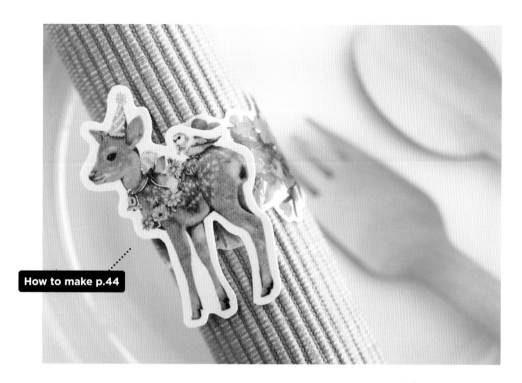

How to make p.44

WORK 03

森林小鹿餐巾環
今天森林裡要招待哪位朋友呢？
歡迎來我的餐桌～

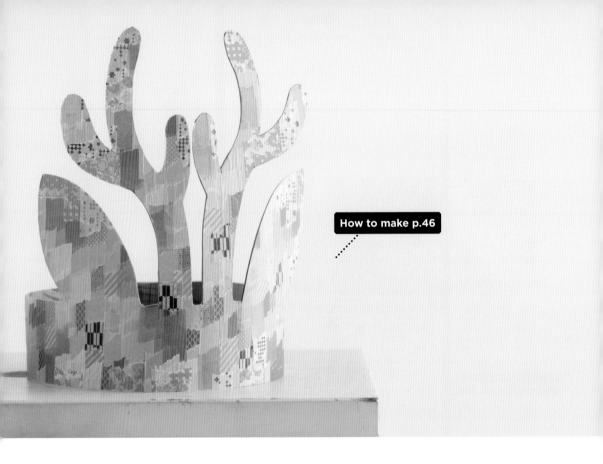

How to make p.46

WORK 04

夢中的鹿派對帽

化身為雀躍的小鹿，
帶著興奮的心情來參加派對！

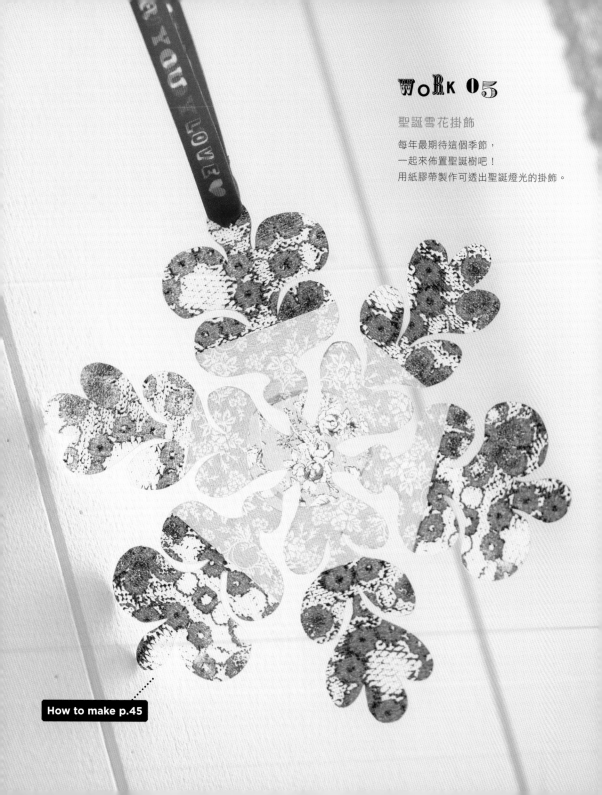

WORK 05

聖誕雪花掛飾

每年最期待這個季節，
一起來佈置聖誕樹吧！
用紙膠帶製作可透出聖誕燈光的掛飾。

How to make p.45

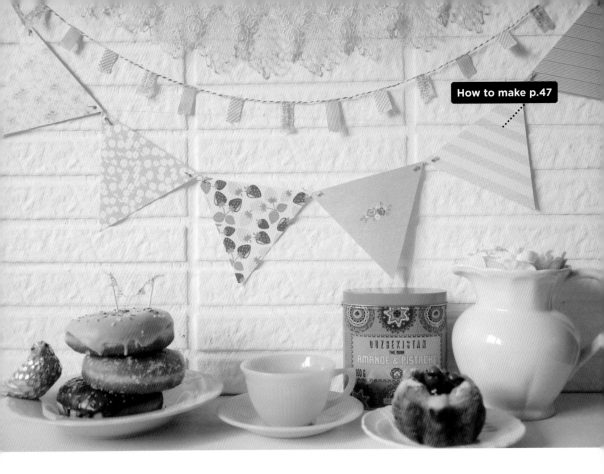

How to make p.47

WoRk 06

少女碎花派對旗

來喝下午茶，
輕鬆佈置充滿英國碎花氣息的
少女派對！

WoRk 07

秋楓森林的椅背裝飾

豐收的秋季，
森林動物們來採菇……

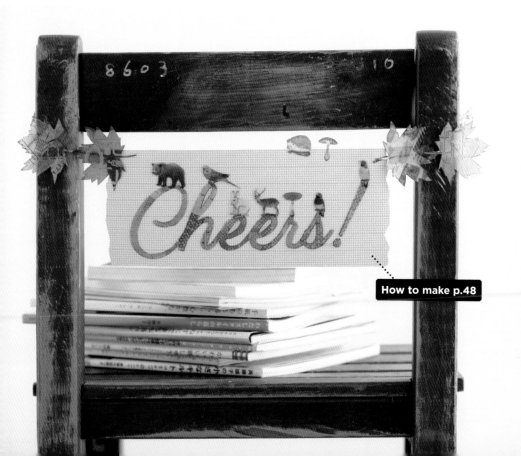

How to make p.48

星月小山燭杯────

在寧靜的星夜，點起一只燭光……

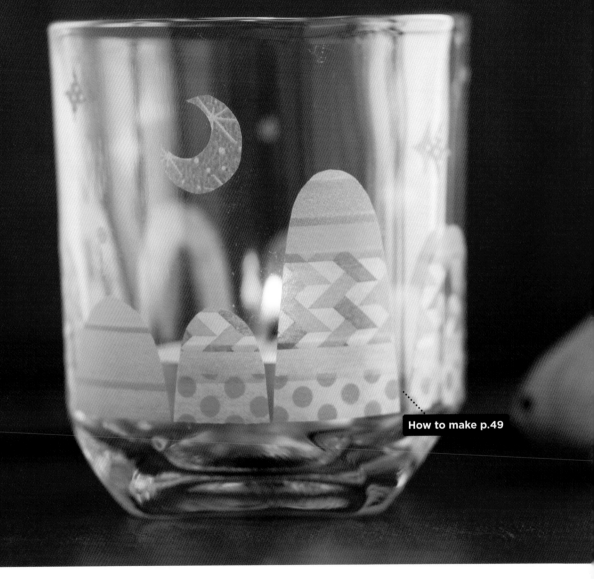

How to make p.49

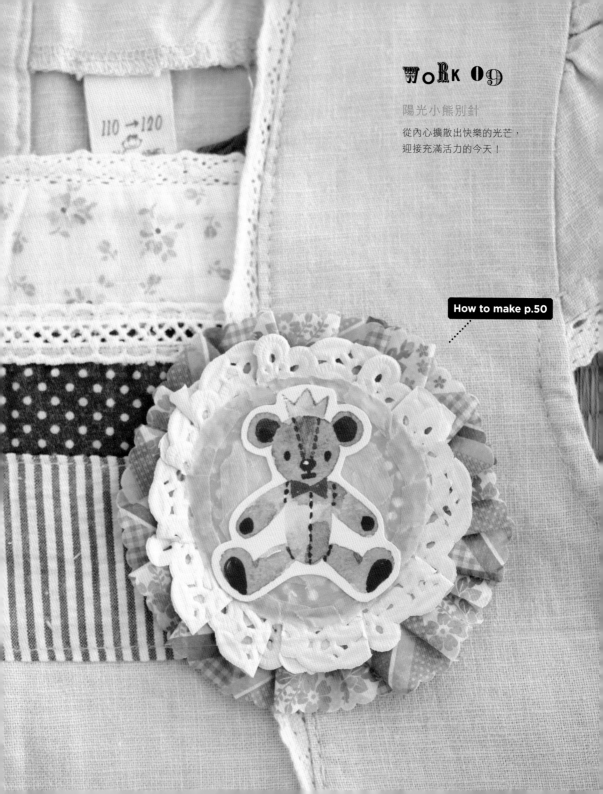

WORK 09

陽光小熊別針

從內心擴散出快樂的光芒，
迎接充滿活力的今天！

How to make p.50

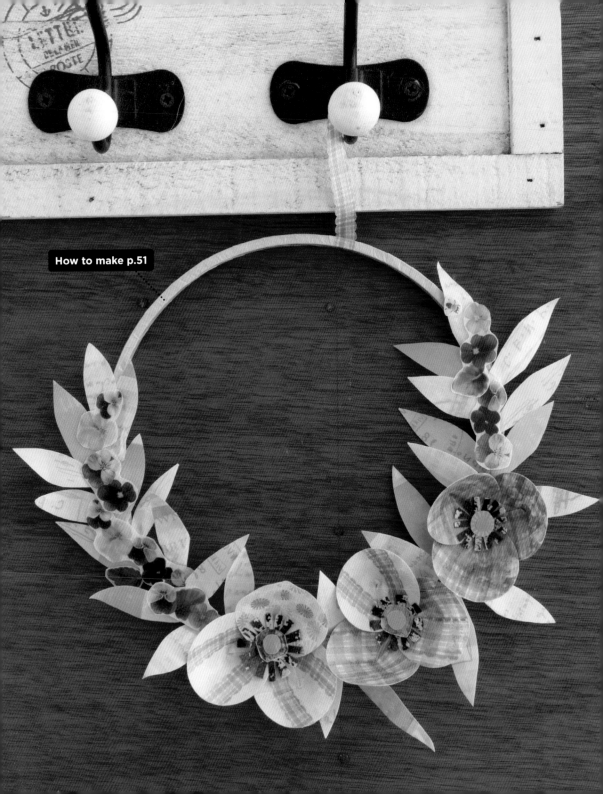

How to make p.51

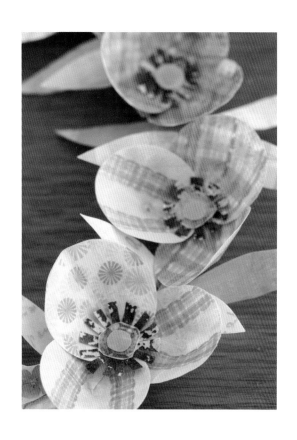

WoRk 10

紫色小花環

門上的小花環，
一花一葉都說著浪漫的預感。

How to Make X dai

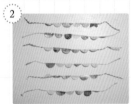

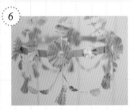

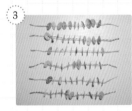

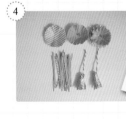

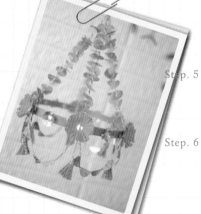

Step. 1　在離型紙正面貼上三種色系的紙膠帶：粉紅珊瑚色、湖水藍綠色、金色，用圓形打孔器打出許多枚圓形貼紙。

Step. 2　取六段細棉繩，貼上數枚圓形貼紙，貼成半圓形小旗子貌（如圖示）。

Step. 3　圓形貼紙兩兩背面互黏成許多枚圓形紙片，在紙片圓心剪出小洞。取六段細棉繩，每段穿過數枚圓形紙片。這裡使用的數量是：粉紅色系5片、湖水綠色3片、金色3片。

Step. 4　做六朵大花：在螢光粉紅紙的背面貼金色紙膠帶，用圓形打孔器打出12枚大圓形紙片。每枚沿著圓周剪一圈，成放射線貌。兩枚圓形黏成一朵花，底下那枚金色朝前，表面那枚螢光粉紅朝前。花心貼上一小枚金色圓點貼紙。用手指調整兩層花瓣朝前翹的姿態。做六根流蘇：取同樣的紙張剪出多條細紙條，一束對摺後用細棉繩綁起，剪齊流蘇的尾端。

Step. 5　做六朵小花：每朵由兩枚金色圓形貼紙構成，一枚中央打圓洞，另一枚完整地貼上，露出中央圓洞的黏性。沿圓周剪一圈成放射貌。用手指調整花瓣朝前翹的姿態。

Step. 6　取6吋繡框，以珊瑚粉紅色紙膠帶包覆。在繡框圓周標記六等分的記號點。將步驟3的六段繩分別繫黏在繡框的六點上，頂端集合成整座吊飾的垂掛點。將步驟2的六段繩分別黏在繡框六點上，另一端黏到隔壁點，形成連續的掛旗狀。將步驟4的流蘇分別黏在繡框六點，往下垂掛。將六朵大花分別黏在繡框六點的外側。將步驟5的六朵小花分別黏在繡框上大花之間的中點。

貓咪盪鞦韆

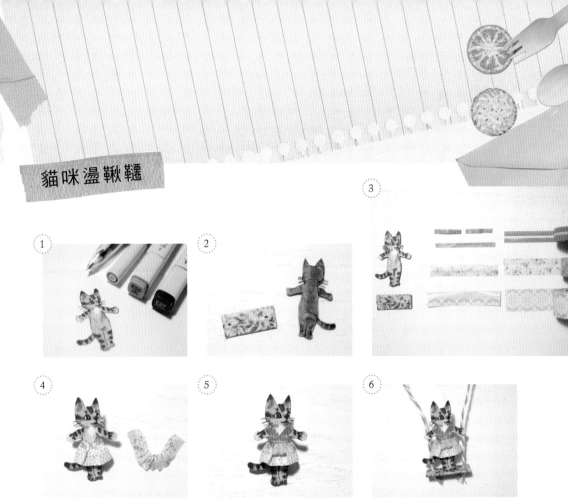

Step. 1　在圖畫紙上畫一隻動作是站著盪鞦韆的貓咪。

Step. 2　將貓咪剪下，背面貼上稍厚的卡紙，畫上貓咪背面圖。剪個長方形厚紙卡，貼上紙膠帶裝飾，兩端打個孔，做為鞦韆踏板。

Step. 3　取三種寬度的紙膠帶。窄的取一段對摺黏起做貓咪裙裝的腰帶，再取兩小段對摺黏起做肩帶。中等寬度的由下往上摺三分之一黏起，做裙子的上層。寬的由下往上摺三分之一黏起，做裙子的下層。

Step. 4　將一層裙子的紙膠帶像捏水餃皮一樣打摺黏住上頭，黏在貓咪腰身上。可隨興要打幾摺。先做下層裙子再做上層裙子。

Step. 5　黏上肩帶跟腰帶。

Step. 6　取一長段棉繩，兩端穿過踏板打結。用保力龍膠將貓咪的手腳黏在鞦韆上就完成囉！

How to Make X dai

森林小鹿餐巾環

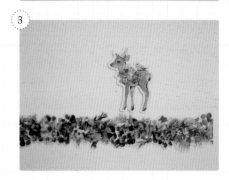

Step. 1　將小鹿貼紙貼在白色卡紙上增加厚度。

Step. 2　將一段綠草紙膠帶貼在透明膠板上。紙膠帶取餐巾環的圓周加上交疊黏合部分的長度。

Step. 3　將小鹿與綠草紙膠帶沿輪廓剪下。

Step. 4　將綠草彎成環狀，頭尾交疊相黏合。將小鹿黏在正中間就完成囉！

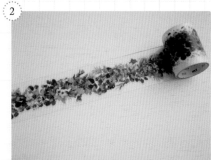

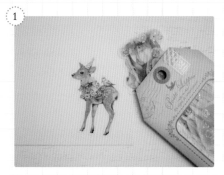

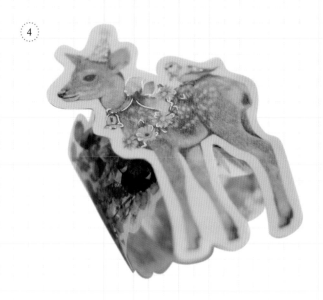

聖誕雪花掛飾

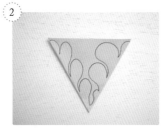

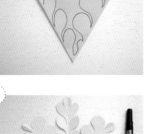

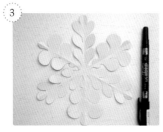

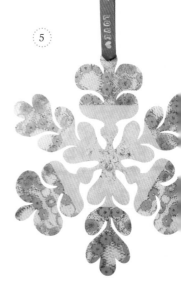

Step. 1 取一正方形色紙，沿對角線對摺後，再左右往內摺三等分。

Step. 2 剪去多餘的紙角，剩下完整的三角形。畫上擬雪花的圖樣（這裡是擬似愛心或葉子的形狀）。

Step. 3 沿線剪下後攤平，作為紙型。將紙型放在透明膠片上，用油性筆沿著周圍在膠片上畫輪廓線。

Step. 4 將膠片翻至背面，用紙膠帶貼滿覆蓋圖案範圍。這裡使用藍色系的紙膠帶，可由圓心向外漸層改變顏色。

Step. 5 沿輪廓線剪下膠片雪花。可用酒精擦除多餘的油性筆痕跡。在雪花一端鑽孔，穿過紙膠帶當掛繩，就可以掛在聖誕樹上囉！也可以做小一號的，當作禮物包裝的裝飾標籤使用。

How to Make X dai

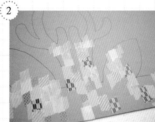

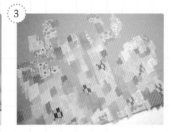

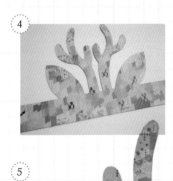

Step. 1　取厚紙板畫上派對帽的輪廓線：鹿角、鹿耳、頭圍帶，可量頭圍決定長度。

Step. 2　取彩虹的多種色彩紙膠帶，徒手撕貼上紙板。

Step. 3　將圖案範圍貼滿，隨興營造七彩夢幻的感覺。

Step. 4　沿輪廓線剪下。

Step. 5　將紙板繞成環，交疊處用保力龍膠與透明膠帶固定，再以紙膠帶覆蓋裝飾。

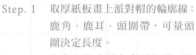

少女碎花派對旗

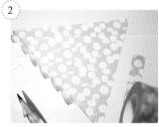

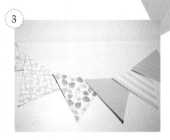

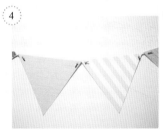

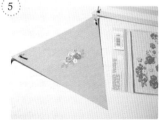

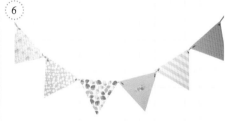

Step. 1　在圖畫紙上畫六個正三角形，剪下來。

Step. 2　在每面三角旗上貼滿紙膠帶，邊緣修剪乾淨。

Step. 3　選擇少女氣息的粉藍、粉紅、粉綠色，使用素色、條紋、碎花圖案的紙膠帶。六面旗試著排列一下順序看怎樣比較好看。

Step. 4　在每面旗的兩角鑽孔供綁帶穿過。剪五小段窄版紙膠帶當作固定旗與旗的綁帶。

Step. 5　綁帶穿過旗子角落的孔，打結固定，但保留旗與旗彼此些微活動的距離，懸掛起來時較不會卡卡的。

Step. 6　可使用小花貼紙來裝飾素色旗面。就完成少女碎花派對旗囉！

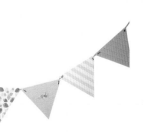

How to Make X dai

秋楓森林的椅背裝飾

Step. 1 在透明膠片上畫要寫的字的外輪廓，可在底下墊著電腦印出的字來描繪。在每個字母頂端貼一隻動物與菇（紙膠帶或貼紙）。畫六枚楓葉的外輪廓。

Step. 2 用秋天色系的紙膠帶貼滿字與楓葉的範圍。

Step. 3 將膠片字與楓葉沿著輪廓剪下來，黏在底板上。底板使用不妨礙主題的素色或低調紙膠帶貼滿，邊緣仿舊木板的樣子剪成凹凹凸凸貌。

Step. 4 在字板左右上角鑽孔，穿過細棉繩以利綁固在椅背上。將六枚楓葉黏在細繩上裝飾，就完成囉！

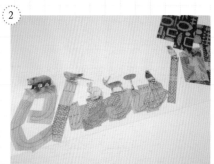

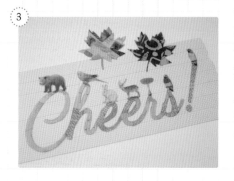

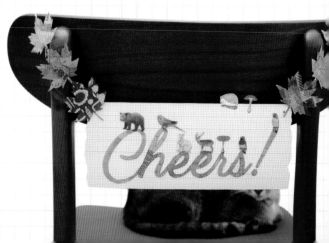

星月小山燭杯

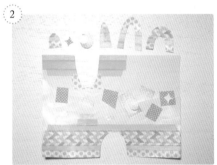

Step. 1　在離型紙背面畫星、月、小山的輪廓線。

Step. 2　在正面貼上紙膠帶，小山使用藍、綠、黃色系的素色與幾何圖案，星、月使用粉紫色、金色紙膠帶。沿輪廓線將圖案剪下來。

Step. 3　在玻璃杯上貼上紙膠帶圖案。可先試排確認位置，再貼上。先將小山圖案沿杯底貼一圈，再貼星、月。

Step. 4　在玻璃杯裡放顆圓形小蠟燭就完成囉！

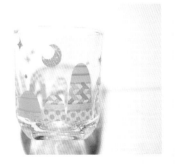

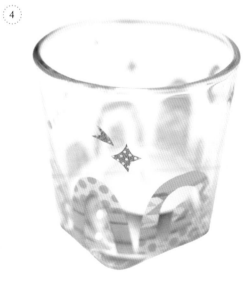

How to Make X dai

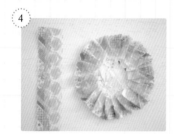

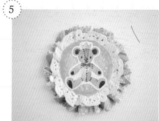

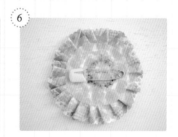

Step. 1　準備小熊圖案、安全別針、剪下蕾絲蛋糕紙的邊緣一圈備用。

Step. 2　用紙膠帶拼貼一枚黃色的圓形貼紙，跟小熊的大小差不多。

Step. 3　將蕾絲紙摺疊圍繞成一圈比黃色圓形再大一點的圓形，在中央稍微固定。

Step. 4　取長長一段波浪紙膠帶，反面相黏成一長長緞帶狀。緞帶下方二分之一處貼上一長段寬的紙膠帶，露出至少1cm有黏性的部分。將這一長條緞帶摺疊圍繞在蕾絲紙圓形的外圈，突出來露出波浪緞帶的部分。

Step. 5　翻到正面，黏上黃色圓形、小熊圖案在蕾絲紙的正中央，並裝飾一圈藍色紙膠帶在蕾絲紙和黃色圓形的交界線。

Step. 6　翻到背面，將安全別針的頭用銼刀稍微到一下增加摩擦力，再用保力龍膠和紙膠帶加強黏著在背面。注意別針要開合使用的那根針不要黏到了。

紫色小花環

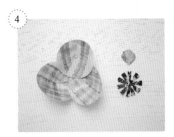
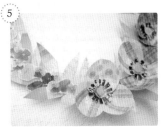

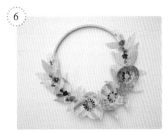

Step. 1　取一長段紙膠帶，兩端反摺黏起，貼在6吋繡框上，剪成葉子的形狀。多做幾對葉子上去。

Step. 2　在離型紙上貼紫色系的紙膠帶，紙膠帶交疊處多一點，黏合較為緊密。

Step. 3　用大圓形打孔器打出六枚圓形，兩兩互黏，成為三枚花瓣。將一枚花瓣往圓心剪一道開口，兩端稍微交疊黏起成為稍微立體的花瓣。

Step. 4　三枚花瓣以正三角的方向稍加交疊黏起成一朵花。另做大小不同的花心加以裝飾。花蕊取深紫色紙膠帶，剪成放射狀小花。

Step. 5　做好三朵花，黏在繡框上的右下角。步驟1的葉子從花叢的左側、右側延伸出去。另將花型紙膠帶黏在膠片或紙卡上增加厚度，沿輪廓剪下後黏在葉子上。

Step. 6　考量整體的平衡感，將花朵與葉子都貼完，大約占繡框圓周的三分之二即可，保留「呼吸的空間」。空著的繡框可用淡紫色紙膠帶包覆裝飾。完成的紫色小花環，可以用緞帶或紙膠帶吊掛牆上，或直接掛即可。

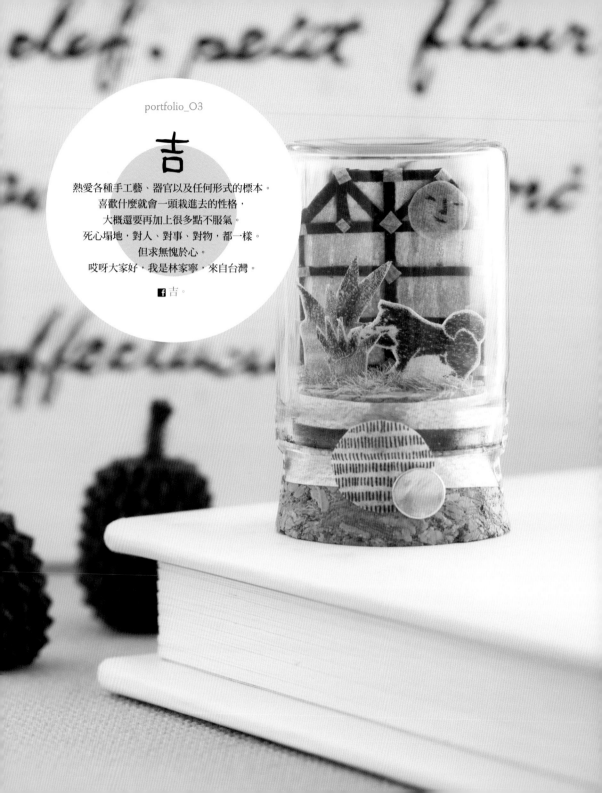

吉

熱愛各種手工藝、器官以及任何形式的標本。
喜歡什麼就會一頭栽進去的性格，
大概還要再加上很多點不服氣。
死心塌地，對人、對事、對物，都一樣。
但求無愧於心。
哎呀大家好，我是林家寧，來自台灣。

🅵 吉。

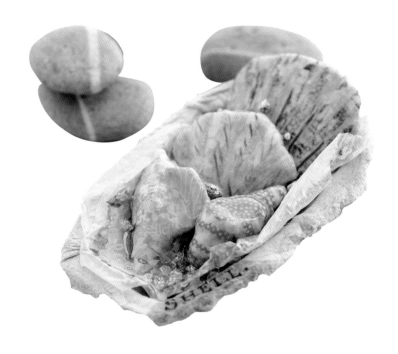

紙膠帶到底還能怎樣玩，是這次給自己的功課。一部分採用舊的做法加上新的元素，一部分則是全新嘗試，好玩呀！
全都是複合媒材的作品，立體的迷你裝飾品居多，此生就是這麼熱愛小小世界。
大概也還是以生活標本，回憶切片為基底，

加上紙膠帶調和加味的一杯。不知是否合胃口，一樣是求無愧於心。
對於紙膠帶總也還是種看到就會想染指的狀態，說是紙膠帶失心瘋⋯⋯
哎喲你知我知嘛～

Rainbow.

WORK 01

Mini Zine

記錄每個感到心動的時候，
小物誌於焉產生。
小時候總愛蹲在牆邊盯著螞蟻搬食物，
心裡替螞蟻們配台詞說話，
想來會是這句最常出現：I found my piece of cake!
希望每個人都能找到自己的那片蛋糕。
心情差勁的時候，看見雨後彩虹。
不管再怎麼糟糕都好了。

How to make p.70

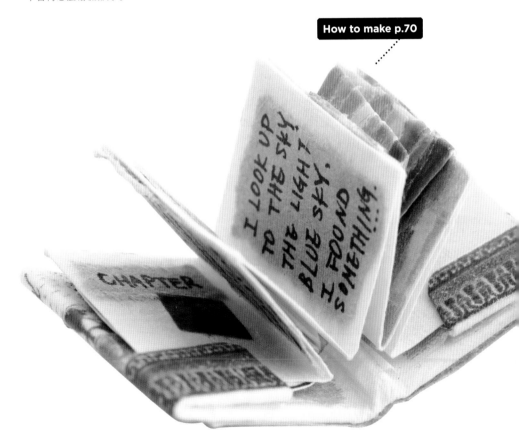

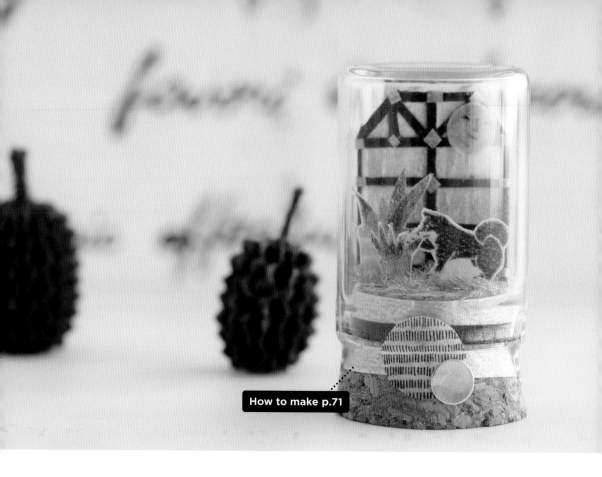

How to make p.71

WoRK 02

Story Bottle

永難忘懷的那個夜晚，月色朦朧。
遠遠的路邊有隻狗兒看來逍遙，
寧靜而致遠的味道。
用紙膠帶留住不想忘記的畫面，
是生活的美好切片。

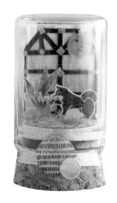

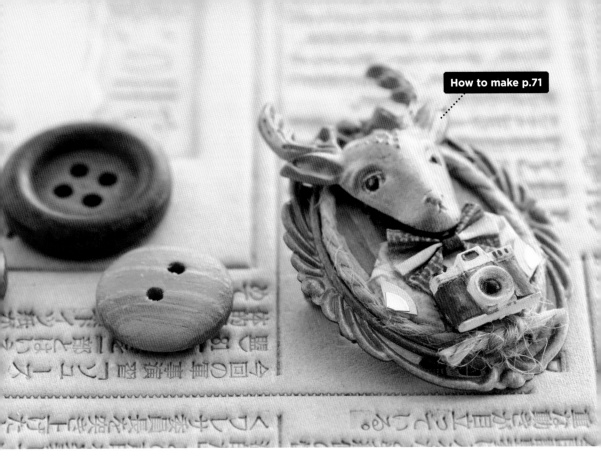

How to make p.71

WoRk 03

Deer Brooch

鹿先生最近迷上拍照，
走到哪都帶著心愛的相機！
這一天他自己也入鏡了，
這才發現面對著鏡頭太害羞，
竟然笑不出來啦～
買來的半立體貼紙總不知該用在哪，
索性搭配紙膠帶黏黏貼貼，
做成一枚別哪裡都能輕鬆營造復古可愛感的胸針，
讓鹿先生也出來透透氣！

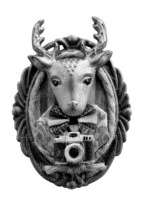

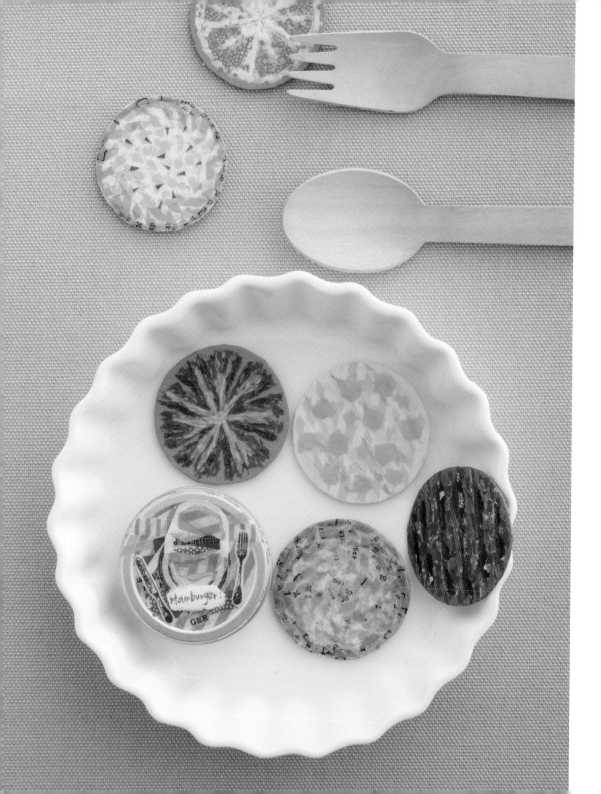

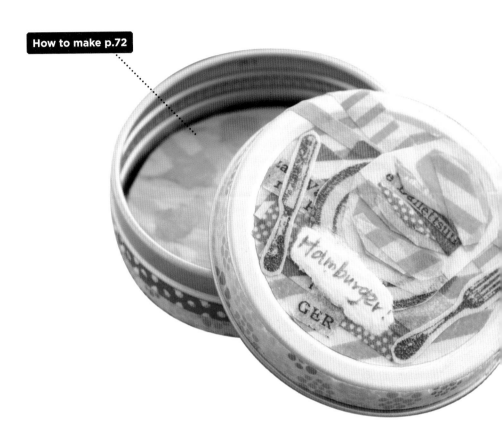

How to make p.72

WoRk 04

Hamburger Card

記得曾經扭到過一個漢堡扭蛋，
可以疊加到二十多層成為一條長長的漢堡，
對於那樣的堆疊趣味傾心不已！
試著用紙膠帶作出自己的漢堡吧，
也是層層疊疊的一種紙上料理遊戲。
鐵盒卡片不只可以做漢堡，
還可以收納餅乾或是蛋糕等各種美味的圓形。

WORK 05

Cookie Box

餅乾的包裝設計往往是決定買的關鍵，
看起來就好好吃的餅乾盒，
吃完了盒子還捨不得丟，
複製一個小版本，分享給好朋友！
裡面的餅乾就是藏祕密的好地方，
嘿嘿，跟你說哦，這個餅乾很好吃！

How to make p.73

...ron Robert Schu... Pr. M 2.__

...l Maria v... Pr. M 2.__

...äge... ...hn-Bartholdy... 2.__

...anz Pr. M...

...Wagner. Pr. M 2.__

...Steyr... Pr. M 2.__

...mer so... Pr. M 3.__

...instein... Pr. M 2.__

Eigenthum des Verleger...

etragen in das Vereins Ar...

IG, FR. KIST...

K. Oesterr. goldene Medaille.)

Lith.Anst.v. C.G.Roder, Leipzig.

カリント木

easur...
this two
y – dul
w son...
ark "SCH

autiful scra...
t throw awa...
anted to sho...
len tradema...
pbooks.
AHOLIC"

len tra...

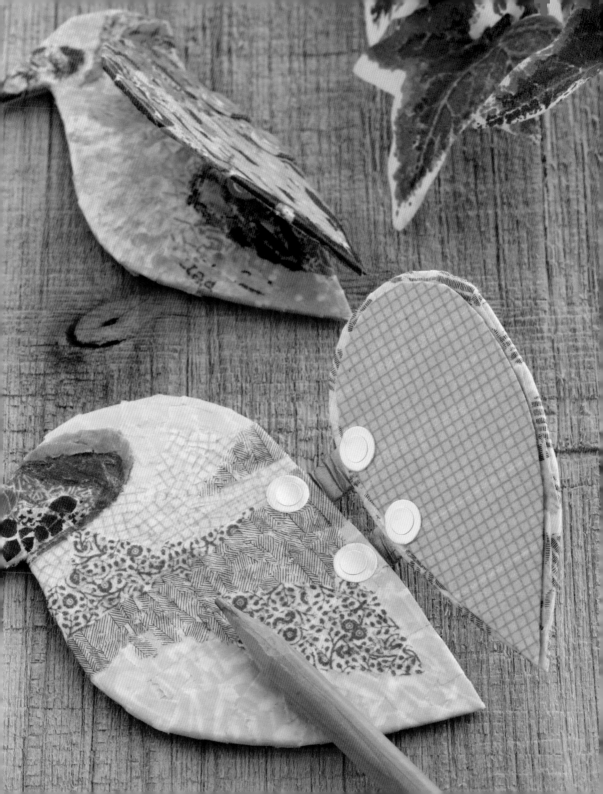

WORK 06

Bird Card

想傳遞的訊息就由鳥兒們來負責吧！
在羽翼下的話語，
字句都安穩，
拍拍翅膀，出發！

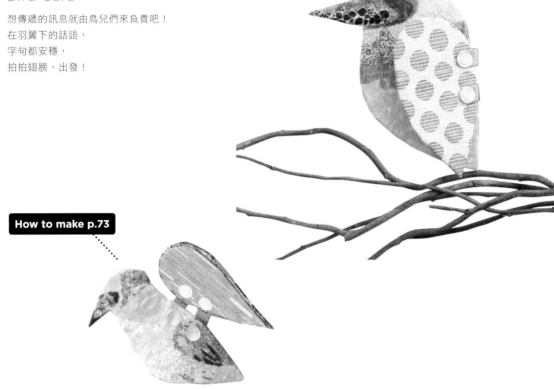

How to make p.73

How to make p.74

W₀Rk 0₇

Lucky Bunny

在北美文化中，
兔子腳能帶來好運。
砍下兔腳未免殘忍，
我們用整隻的兔子吧！
製作的過程當中傾注全心的祝福，
即使非傳統也是好運加倍！

WORK 08

Cat Bookmark

書籤百百種，
就是少那麼幾個來配今天新到的書。
讓貓咪公爵陪伴在書頁之間，
多了小小的監督者，
閱讀的停頓之處也更有滋有味。

How to make p.75

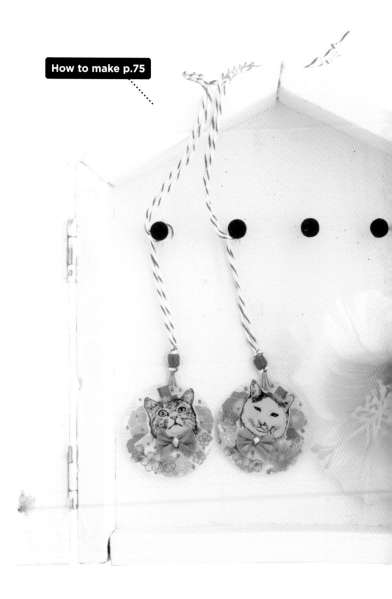

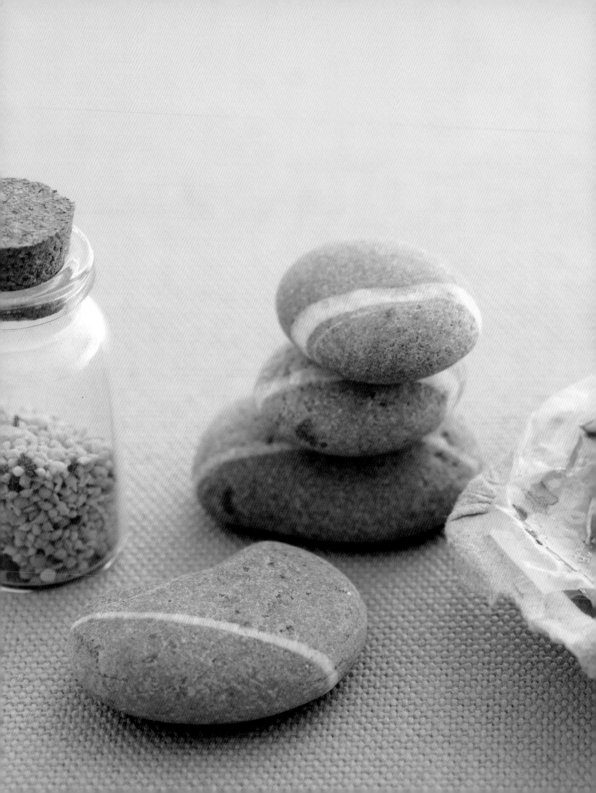

WORK 09

SHELL

這個夏天多炎熱！
今年又拜訪了幾處海灘呢？
貝殼留給大海，我們只帶走風景，
紙膠帶貝殼用來收藏回憶，
橘的那個很圓潤哦，
黃的那個你還記得是在哪裡看到的嗎？
藍的和綠的都是扇形貝，最喜歡那樣的紋路！
明年還要一起去，我們再一起去吧！

How to make p.76

WORK 10

Label Necklace

刺繡的時候填色是最細瑣的步驟，
而圖案的轉印轉繪也得小心翼翼地，
擔心線條很快消失，
使用紙膠帶的圖案來作為刺繡底稿，
單次解決兩種困難，
復合媒材的質感也增加了飾品的層次，
一舉數得喲。

How to make p.77

How to Make X 吉

Mini Zine

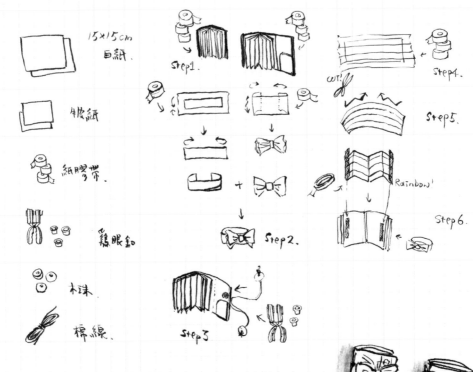

Step. 1 按照步驟摺出小書本兩本，用紙膠帶裝飾封面與封底。

Step. 2 用紙膠帶製作蝴蝶結書封。

Step. 3 使用雞眼釦工具裝上綁書帶。

Step. 4 用紙膠帶拼貼出彩虹，剪成弧狀。

Step. 5 留下黏貼處，摺成立體紙零件。

Step. 6 對好位置黏進書裡面，固定之前務必確認闔起來以後彩虹
　　　　 不會突出書本。

DONE！

★小書內頁摺紙詳細步驟請上：http://youtu.be/OGK06rRNoRo

Story Bottle

 挑璃罐

 PP透明片

 紙膠帶

 模型鞍

 雙面膠

剪刀

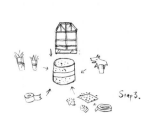

Step. 1　挑選適合的紙膠帶圖案貼在透明PP板上。

Step. 2　把圖案剪裁下來，記得留下圖案底部的插片部分。

Step. 3　圖案固定到軟木塞上面，黏上模型草皮紙，用紙膠帶裝飾罐子外部。

DONE !

Done !

Deer Brooch

Done!

Step. 1　用紙膠帶配色黏貼出西裝的底板，照著金屬胸針底座圓弧形剪裁底部。

Step. 2　拼貼好金屬胸針底座，先黏好西裝底板，再黏上鹿頭貼紙，使用泡棉膠墊高頭部，用奇異筆幫鹿先生開眼。

Step. 3　另外製作蝴蝶結。

Step. 4　黏上蝴蝶結，用紙膠帶黏貼半立體相機貼紙蒙皮，營造不同質感，用麻繩繞圈固定。

DONE !

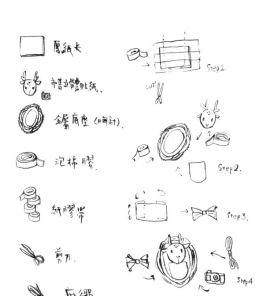

How to Make × 吉

Hamburger Card

 鐵盒

 紙卡

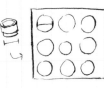
 Step.1

CUT!

 Step4.

 紙膠帶

 Step 2

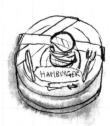
HAMBURGER

Done!

 剪刀

BREAD BEEF TOMATO.

 雙面膠

BREAD CHEESE VEGETABLE.

 牛皮卡

 CUT!
Step.3

Step. 1　依照鐵盒底部尺寸，在卡紙上畫下圓形後剪裁下來備用。

Step. 2　用各色紙膠帶拼貼任何想加進漢堡的料。

Step. 3　隨意地剪裁牛皮紙卡，約略比拼貼好的圓形稍小一圈，封底。

Step. 4　拼貼鐵盒上蓋，把各種料和漢堡麵包都放進去。

DONE！

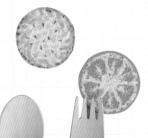

Cookie Box

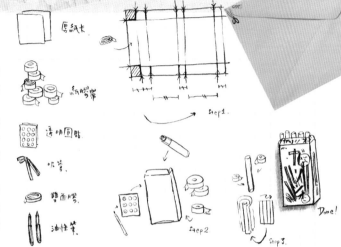

Step. 1　拆解吃完的餅乾盒，照版型縮小成適當尺寸，依照原始餅乾盒黏貼位置照樣黏合。

Step. 2　盡情使用各種紙膠帶和小圓貼拼貼複製餅乾盒的圖案，唯一準則是務求肖真，記得每一面都會有圖案喔！

Step. 3　把吸管剪成適當尺寸，黏貼兩層紙膠帶模擬餅乾的樣子，使用吸管就可以抽換裡面的紙條，放進黏貼完畢的餅乾盒裡。

DONE！

 厚紙卡

 紙膠帶

 透明圓貼

 吸管

 雙面膠

油性筆

 紙卡

 剪刀

雙面膠

 紙膠帶

小圓貼

雞眼釦

 cut! Step1.

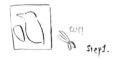 step2.

 step3

 Step.f.

 Done!

Bird Card

Step. 1　在紙卡上描繪鳥的外形輪廓與翅膀，剪下備用。

Step. 2　用各色紙膠帶拼貼。

Step. 3　使用金色紙膠帶製作連結翅膀的零件。

Step. 4　打上雞眼釦讓翅膀與身體成為可動式關節，貼上小圓貼裝飾。

DONE！

How to Make X 吉

Lucky Bunny

色紙.

 蝴蝶圖案.

剪刀.

PRINT!

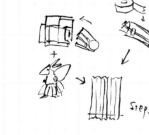

cut! Step.3.

Step4.

 各種紙張.

 紙膠帶.

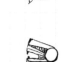 釘書針. 機.

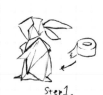 Step1.

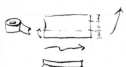 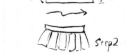 Step2

Step5.

 Done!

Step. 1　按照步驟摺好紙兔子，用紙膠帶打底。

Step. 2　使用紙膠帶製作小裙子。

Step. 3　列印蝴蝶翅膀的圖案，剪下備用。

Step. 4　把翅膀貼到兔子背上，調整位置。

Step. 5　隨心地組合各種紙張，簡單用釘書機裝訂成兔子的底板，
　　　　　裝進餅乾袋裡面，封口。

DONE！

★兔子摺紙詳細步驟請上：http://youtu.be/cFqW_INL8GE

Cat Bookmark

Step. 1　選好紙膠帶圖案，黏貼在離型紙上剪下備用。
Step. 2　拼貼底色在貝殼飾片上，沿邊緣剪除多餘的紙膠帶。
Step. 3　使用紙膠帶製作大摺領子與蝴蝶結零件。
Step. 4　把所有圖案都拼貼到剛才備好的貝殼片上，綁上書籤棉繩。
Step. 5　塗上消光保護漆。
DONE！

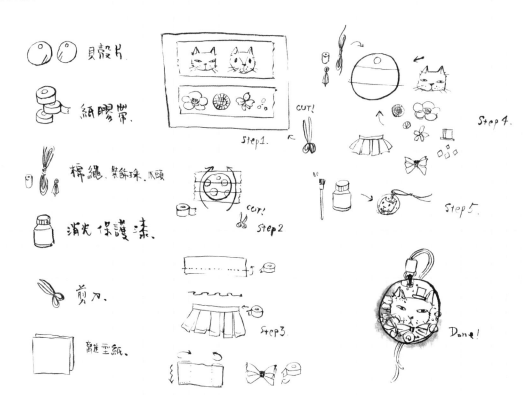

How to Make ㄨ 吉

SHELL

Step. 1　把白紙撕成適當大小揉捏成紙團，稍微塑成貝殼的外型。

Step. 2　先用素色紙膠帶纏繞打底，這個步驟必須把貝殼的形狀做
　　　　出來，接著用各色紙膠帶撕貼紋路。

Step. 3　找個容器把貝殼都放進去，這裡使用的是自製紙漿壓製成
　　　　型的貝殼紙盒。

Step. 4　灌膠。可以使用UV膠或是水晶膠，UV膠若是無UV機也
　　　　可以拿去曬太陽。

DONE !

Done!

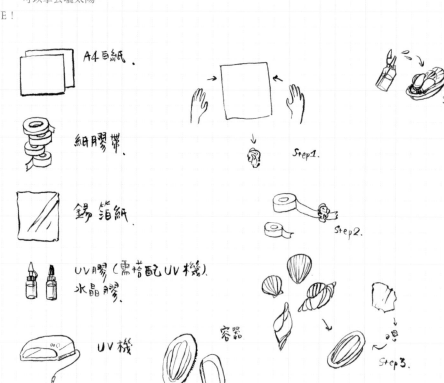

A4白紙.

紙膠帶.

錫箔紙.

UV膠 (需搭配UV機).
水晶膠.

UV機

容器

Step1.

Step2.

Step3.

Step4.

Label Necklace

布料.

包扣組.

包扣工具.

刺繡框.

針線 (手縫線)

鑷子 配件.

紙卡

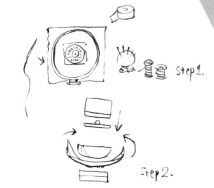
Step.1.

Step.2.

Step.3.

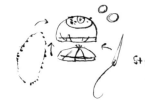
Step.4.

Done!

Step. 1　把紙膠帶貼在繃好布的刺繡框上，隨心所欲地刺繡想繡的
　　　　部分線條，針在這個步驟會變得黏黏的，刺繡完之後可以
　　　　用去光水消除黏膠。

Step. 2　使用大創的包釦工具組，把繡好的圖案製作成包釦備用。

Step. 3　另外剪一塊對應尺寸的圓形紙板，用布包起來之後收邊成
　　　　為底板。

Step. 4　把底板與包釦縫合在一起，裝上鍊子與金屬小零件。
DONE！

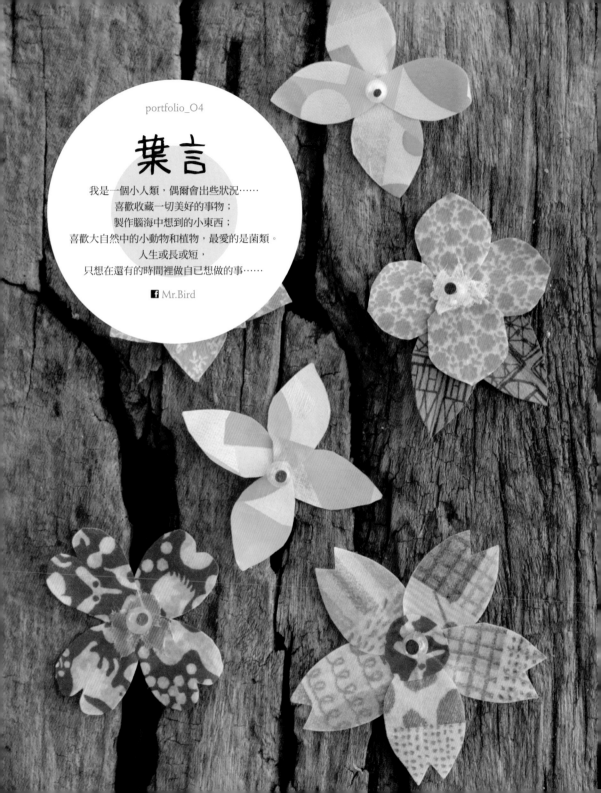

葉言

我是一個小人類，偶爾會出些狀況……
喜歡收藏一切美好的事物；
製作腦海中想到的小東西；
喜歡大自然中的小動物和植物，最愛的是菌類。
人生或長或短，
只想在還有的時間裡做自己想做的事……

f Mr.Bird

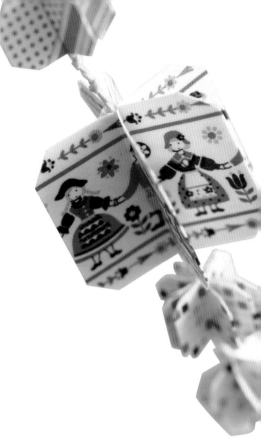

小時侯，
最開心的就是拿著少少的零用錢到文具店買文具，
為選擇而左思右想，
拆開大人送的文具包，
一件一件排開再收好。

年歲再大一點，
文具愈來愈多，
筆袋裡都放著各式各樣的筆，
不同科目的筆記簿，
在手冊上的便條紙，
為了讓自已的讀書不太沉悶，
胡亂的在課本上貼貼紙，
還有畢業時用盡心思裝飾的紀念冊。

踏入社會後，
所認識的文具世界更大了，
也不再只是單一用途，
它豐富了我們的生活，
更多的創意，用法等著我們去發掘。

原來從小時侯開始已離不開了，
在這裡開始，
一起去創造屬於我們的文具控世界吧！

WORK 01

木上的小風景

每個人的心裡都有一個世界，
用紙膠帶不同的圖案慢慢剪剪貼貼，
創造出屬於你的美麗風景，
這是我的，那你的呢？

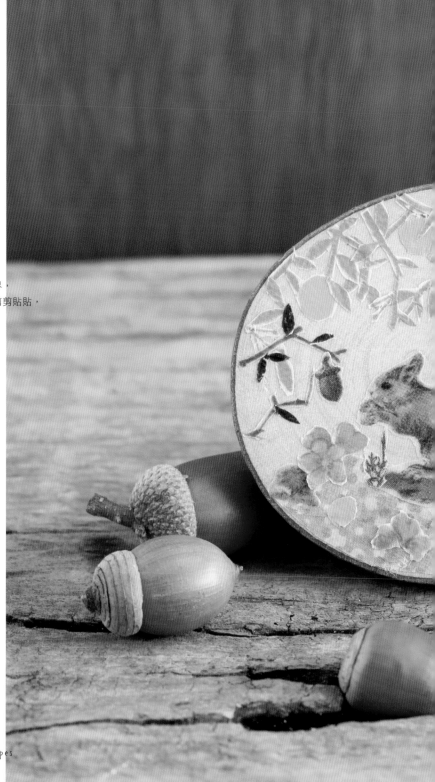

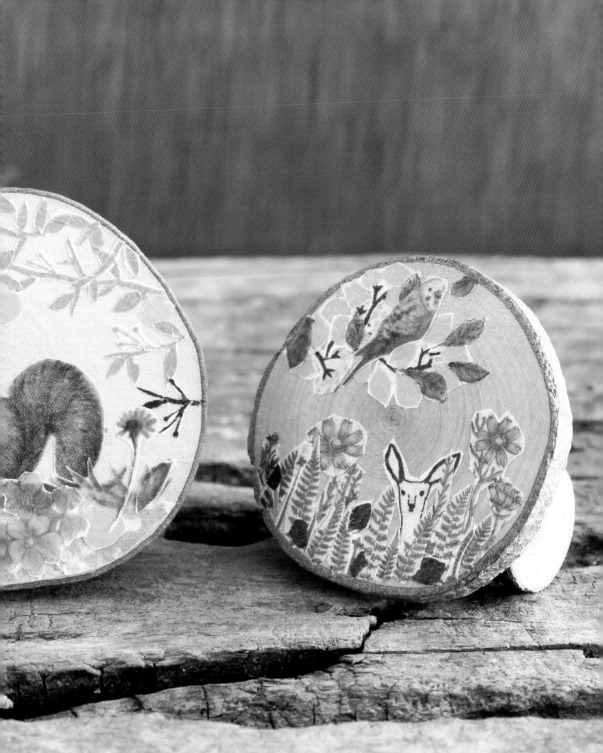

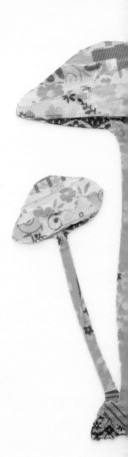

紙上種菇

我的家種了一顆顆不同的菇菌，
有紅色的，藍色的，幻彩的……
胖胖的，高高的，小小的……
彷彿走進了童話中的森林……

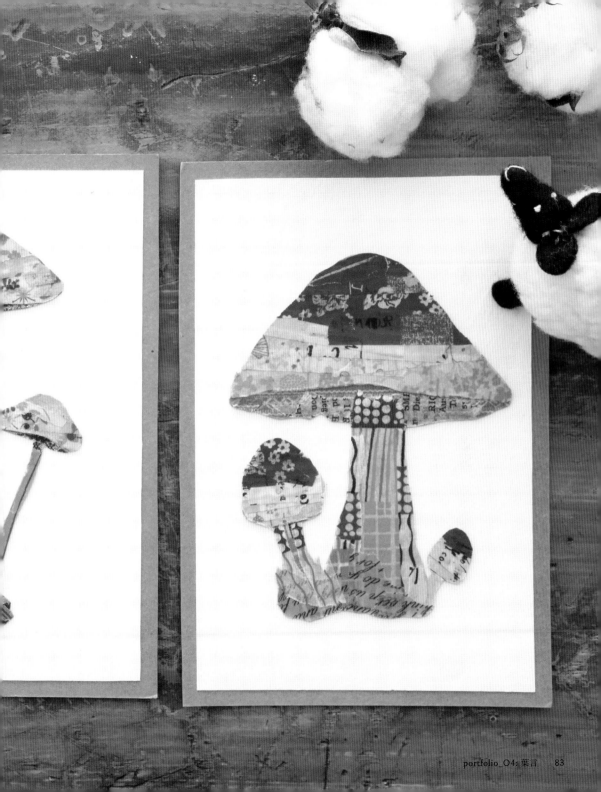

WORK 03

有時候它不時

有時候它會喜歡跟你玩捉迷藏，
躲起來讓你找不著，
東翻翻，西找找，終於看到了，
原來它就貼在你的前面。

WORK 04

每天都在等待，
等待著打開信箱的那一刻，
看見友人寄來的片子、信件，
收到美麗信件的心情既緊張又甜蜜。

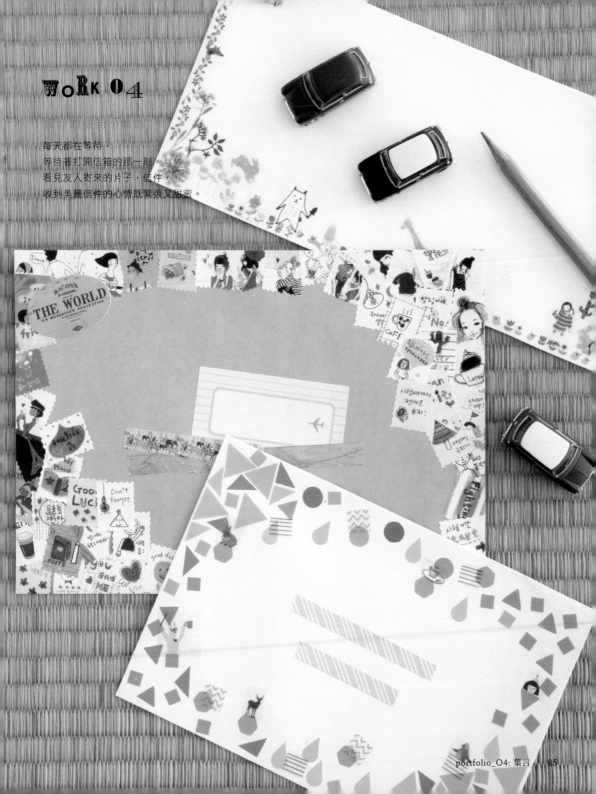

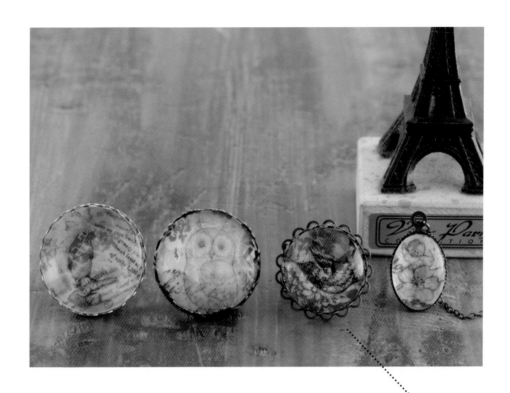

How to make p.94

WOᴿK 05

寶石珍藏

小女孩都羨慕著母親的首飾盒，
然後開始找一個喜歡的盒子，
把自已珍藏的小物件一件一件的放入去，
給大人們展示自已的祕寶。

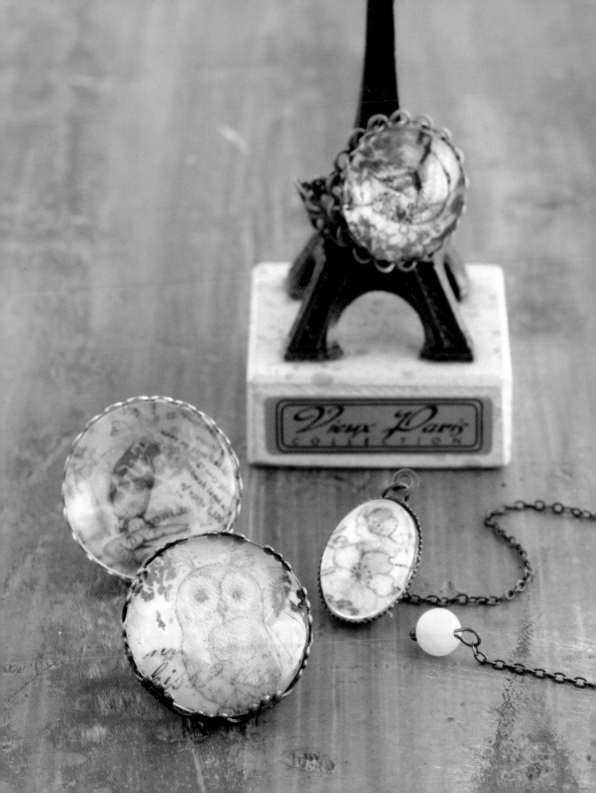

WORK 06

紙膠帶貼紙樂

細細地看著自己的紙膠帶收藏，
選擇適合的貼在紙上，
在書桌前拿起剪刀，
伴隨一首柔和的音樂，
把紙膠帶的圖案一個個剪下來，
這樣就度過了美麗的一天。
生活如此簡單……

How to make p.94

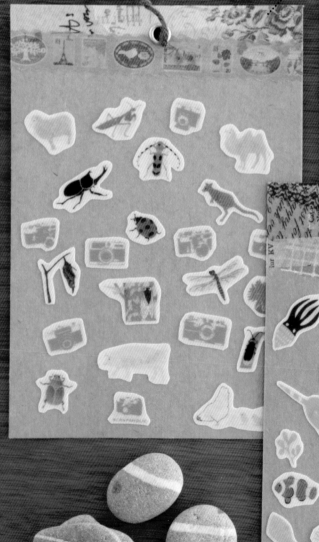

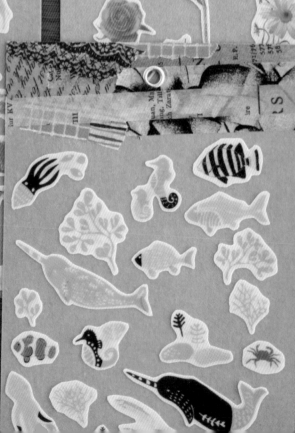

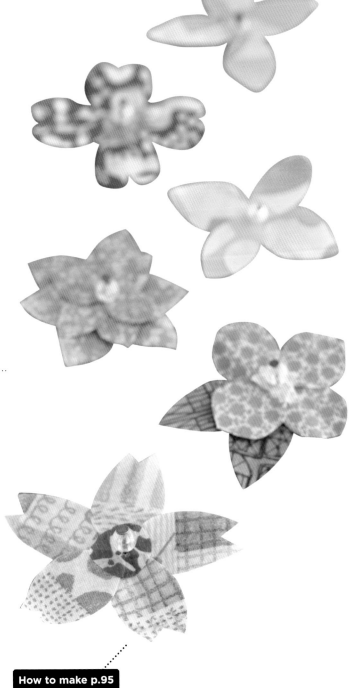

WORK 07

朵朵花兒

那一天,在地上拾起一朵落花,
把它放在書本中,
日子過去,帶著它走過大城小市
花兒總有令人心情愉快的能力……

How to make p.95

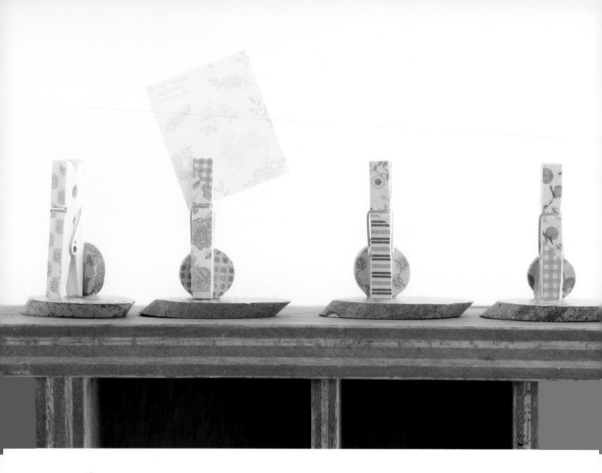

WoRk 08

便條紙夾夾

一件不讓自己遺忘的事情，
一句提醒的說話，
一小段有意思的文字，
給自己的打氣句子，
都在小小的木夾上……

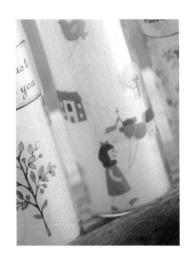

WoRk 09

隨貼玻璃瓶

愛上了把信件放在玻璃瓶內，
整個放著就已成為一個獨一無二
的裝飾品。
偶爾打開上面的木塞，
取出瓶內的信件細細品味……

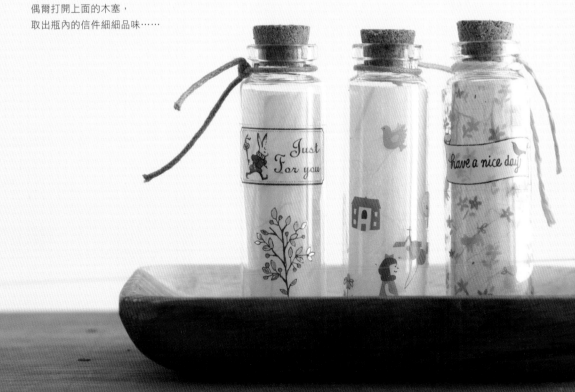

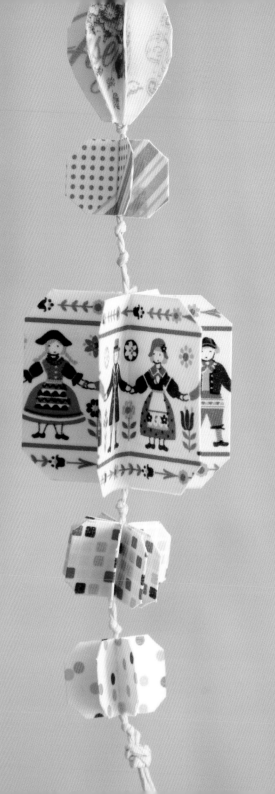

WoRk 10

串串小球

晚上抬頭仰望漆黑的夜空，
微風輕送，漫天星星閃爍著，
一顆，兩顆，三顆……
拿起紙膠帶，
幻想自己在創造小星球。

How to make p.95

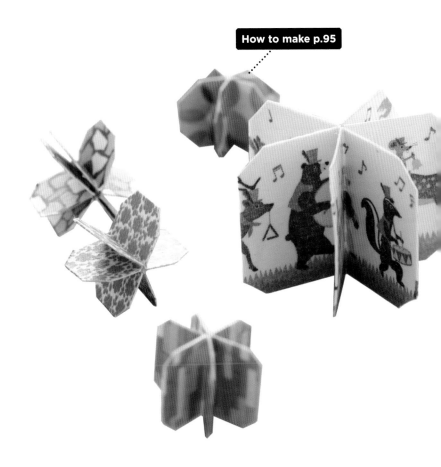

How to Make ╳ 巢言

寶石珍藏

(1)

(2)

(3)

(4)

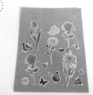
(5)

(6)

Step. 1 　準備材料：膠水，剪刀，喜歡的紙膠帶，白卡紙，玻璃片和玻璃片底。

Step. 2 　利用紙膠帶在白卡紙上拼貼喜歡的圖案，圖案比玻璃片大就可以了。

Step. 3 　剪下一個跟玻璃片一樣大小的圖。

Step. 4 　在玻璃片底塗上膠水，貼上圖案。

Step. 5 　在圖案上同樣加上膠水，把玻璃片貼上去。

Step. 6 　完成品，在後面貼上雙面膠就可以成為特色寶石貼紙。亦可以貼戒指托，耳環托，成為一件飾物。

紙膠帶貼紙樂

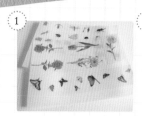
(1)

(2)

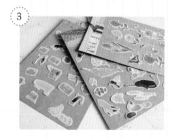
(3)

Step. 1 　準備雙面膠，紙膠帶，剪刀，卡紙，牛油卡紙或者離形紙等工具及材料。

Step. 2 　把紙膠帶貼在牛油卡紙上。

Step. 3 　把圖案剪下來按喜好用雙面膠貼在卡紙上。最後在卡紙上加上裝飾和打孔，就成為方便帶出使用的貼紙。

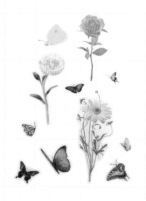

串串小球

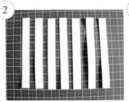
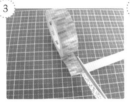
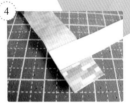

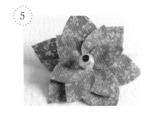

Step. 1　準備材料：紙膠帶，剪刀或者切割刀，卡紙。
Step. 2　把卡紙切成 1 cm 寬一條（這是球的半徑，可按喜好隨意調大小）。
Step. 3　用紙膠帶貼上紙條，把多餘部份剪下。
Step. 4　反轉貼，再貼紙條，接著重複這兩個步驟。
Step. 5　貼到第六片，把紙膠帶剪掉，留少少紙膠帶貼到第一片，這樣小球就完成了（球的片數可按喜好調整）。
Step. 6　完成圖，可把角位修剪少少。

朵朵花兒

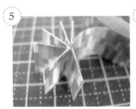
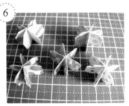

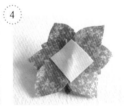

Step. 1　準備材料：紙膠帶，T字針，珠仔，剪刀。
Step. 2　把紙膠帶反轉貼，約 4 cm（長度可按喜好調整）。
Step. 3　對摺剪成花瓣的形狀，大的約 4 cm，小的約 3 cm。

Step. 4　用 T字針串一粒珠仔，然後是小的花瓣，最後是大的花瓣。後面，把 T字針打個小圈壓扁，如果貼上雙面膠，可成為立體花貼紙。
Step. 5　前面完成圖。

Pomme Go

Pomme Go 的創作
都是以日常生活裡的小事物為出發點，
是熱愛動物與植物的宇宙園丁，
是有時安靜有時為想像舞蹈歡唱的詩人畫者。

f Pomme・蘋果

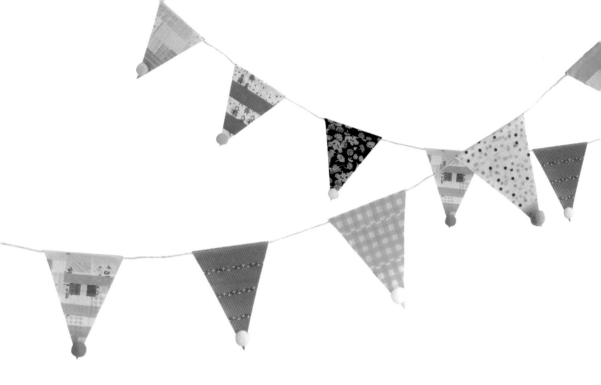

很多年以前，那是日本和紙膠帶剛剛問世的時候，在網路上看到第一批買到 mt 紙膠帶網友的開箱文，看著那些顏色美麗的紙膠帶，終究抵不過好奇心，買下了第一組 mt 暗色和紙膠帶，當時只顧著幫紙膠帶拍照，但卻不知道該要怎麼好好運用……然而，經過了這麼多年，紙膠帶已經發展到大紅大紫的境界，而我，因為不貼手帳，也沒有熱愛紙膠帶到成為收藏家，只是斷斷續續地，真有很喜歡的圖案，手上也

有餘裕就會買……直到近一年來因為教學的關係，發現紙膠帶是一個很好運用的媒材，對下筆畫圖有疑慮的同學來說，剪剪貼貼一樣能夠創作，又或者拿紙膠帶搭配其他媒材，也大大增加了創作上更多的可能性。走到這裡，才真正開啟關於紙膠帶的創作之路，我希望它們能在作品或生活裡找到屬於自己的位置，然後每個人都可以做出充滿手感的有趣作品。

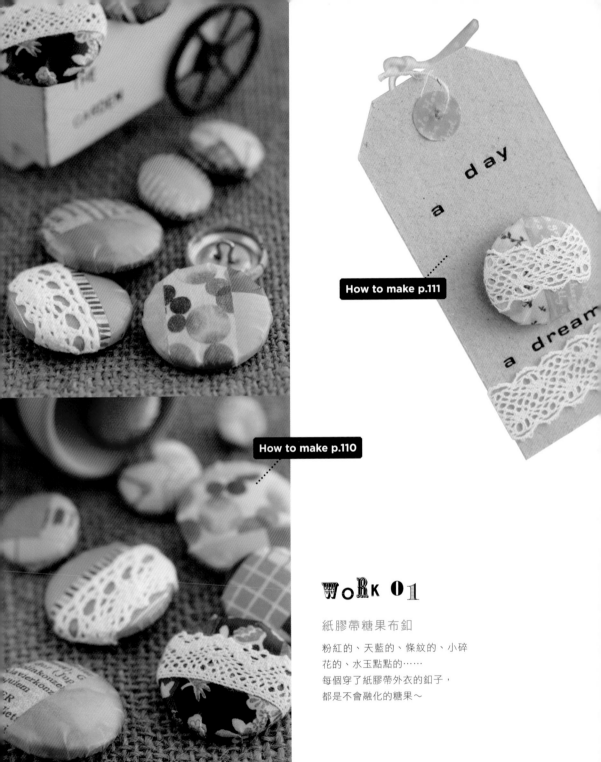

How to make p.111

How to make p.110

WORK 01

紙膠帶糖果布釦
粉紅的、天藍的、條紋的、小碎
花的、水玉點點的……
每個穿了紙膠帶外衣的釦子，
都是不會融化的糖果～

WoRK 02

紙膠帶禮物小吊卡

要給誰的小禮物……
還要附上不好意思說出口的甜言
和蜜語……
我想要把想念扣起來，
把甜蜜扣起來，
把兩顆心也扣起來～～～

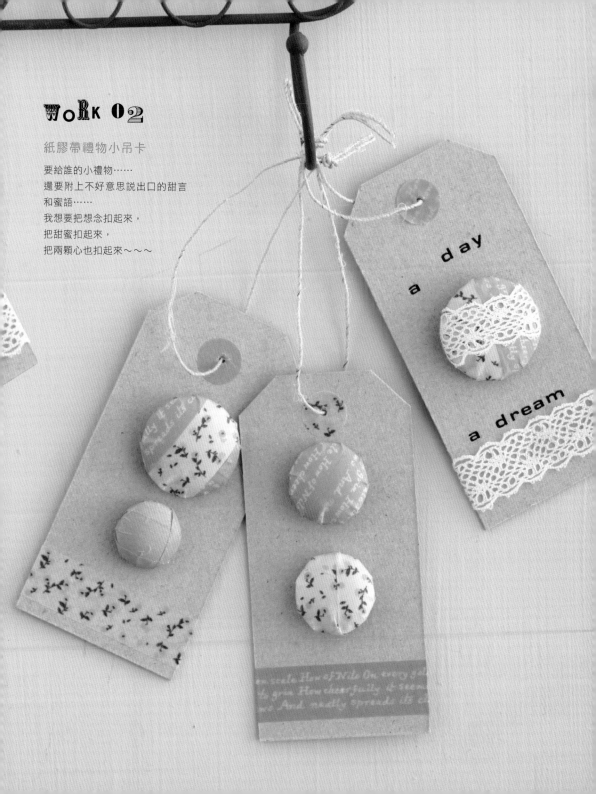

WORK 03

紙膠帶小洋裝卡片

回憶裡總有一件最美麗的小洋裝。
在泛黃照片裡停格的不只有小洋裝上的小碎花，
還有媽媽的笑容燦美如花。

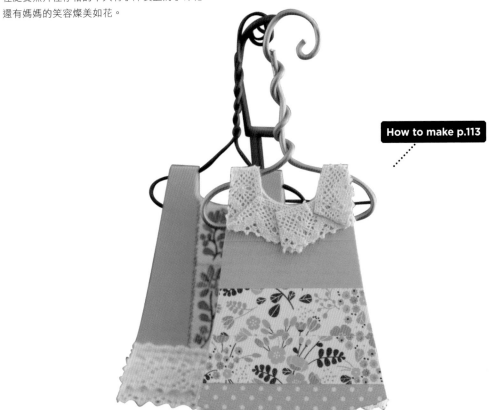

How to make p.113

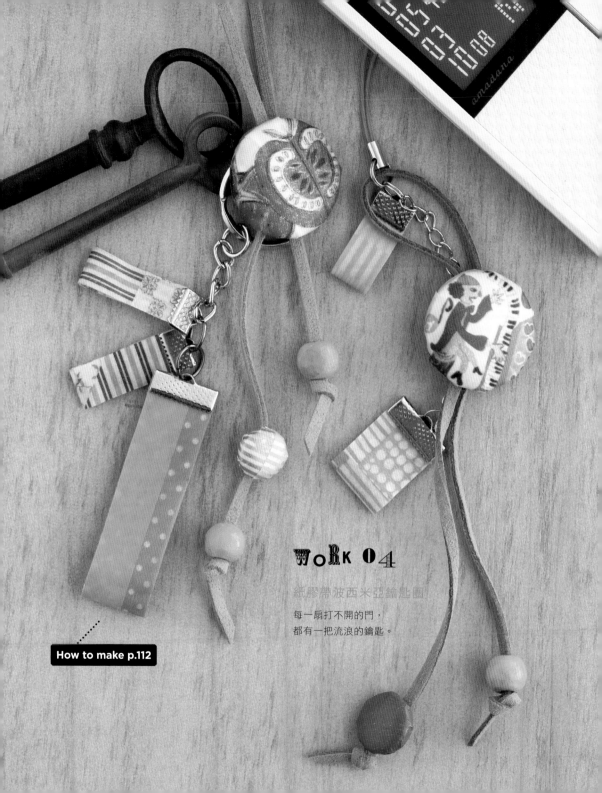

WORK 04

紙膠帶波西米亞鑰匙圈

每一扇打不開的門，
都有一把流浪的鑰匙。

How to make p.112

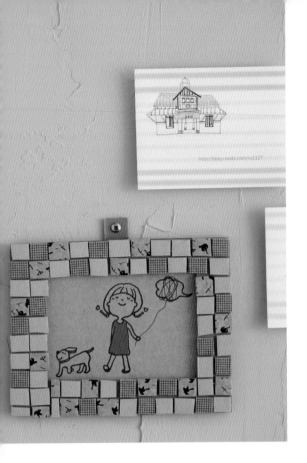

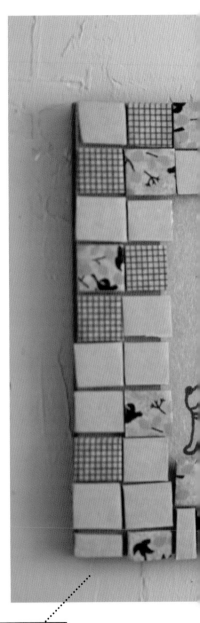

WoRk 05

紙膠帶馬賽克紙相框

時光拼貼了回憶，
回憶框住了時光。

How to make p.114

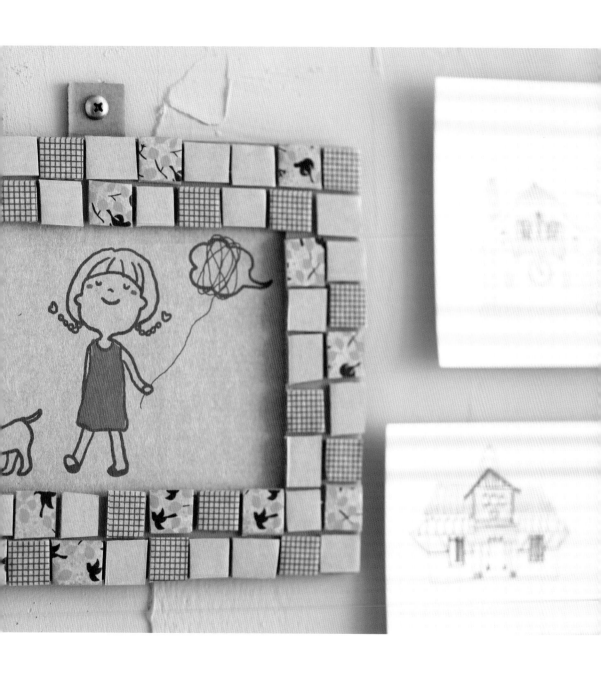

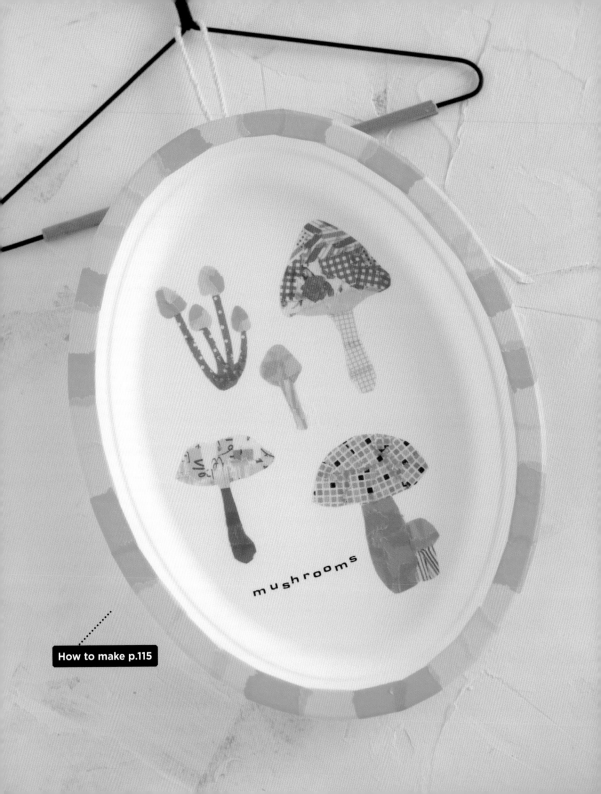

mushrooms

How to make p.115

WORK 06

紙膠帶╳紙盤的美味小掛畫

森林裡的蘑菇最愛歌唱，
唱著唱著，樹木跟著唱，
小松鼠跟著唱，連採菇人也跟著唱。
唱著唱著，採菇人忘記了採菇，
只記得歌詞一路往回家的路上哼唱。

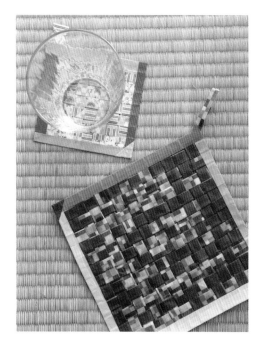

How to make p.116

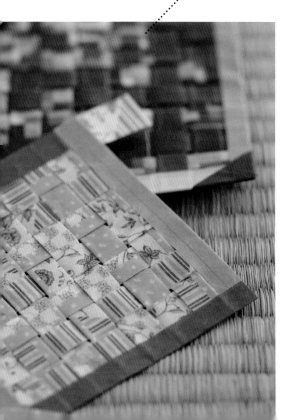

WORK 07

紙膠帶編織杯墊

時間編織了時間，
戀人編織了戀愛的臉，
你編織了許諾的誓言，
我編織了一起到達的花園。

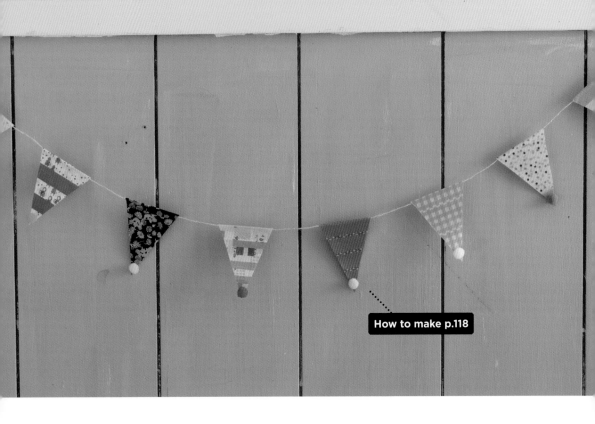

How to make p.118

WORK 08

紙膠帶多彩三角小掛旗

第一面三角旗是善良，第二面是遺忘，
第三面和第四面是嫉妒和欲望，
害羞的第五面躲在沉默的第六面背後，
第七面最愛説話，他説：「快把我們掛起來吧～」

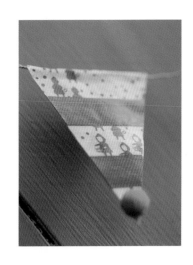

WORK 09

紙膠帶彩球串吊飾

圓是漣漪、圓是瞳孔、
圓是必須的結尾。
圓是磨掉尖角的方塊、
圓是少了小尾巴的逗號、
圓是繞了一圈又重新出發的原點。

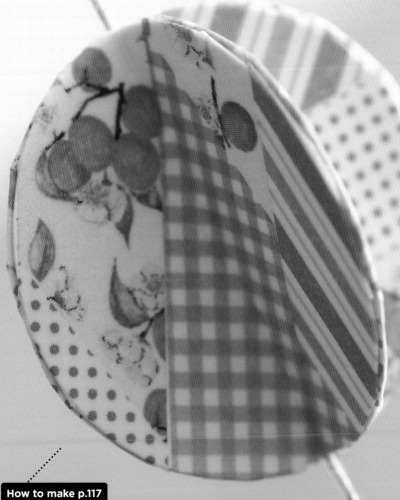

How to make p.117

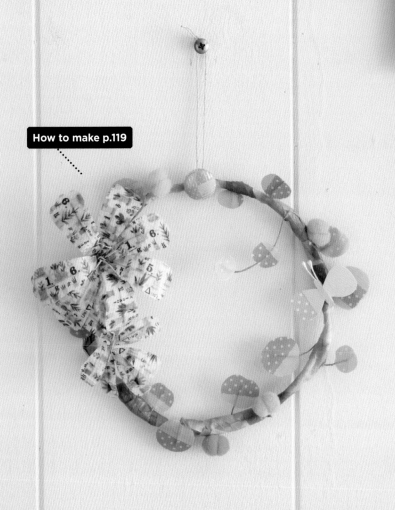

How to make p.119

ありがとう!

good luck

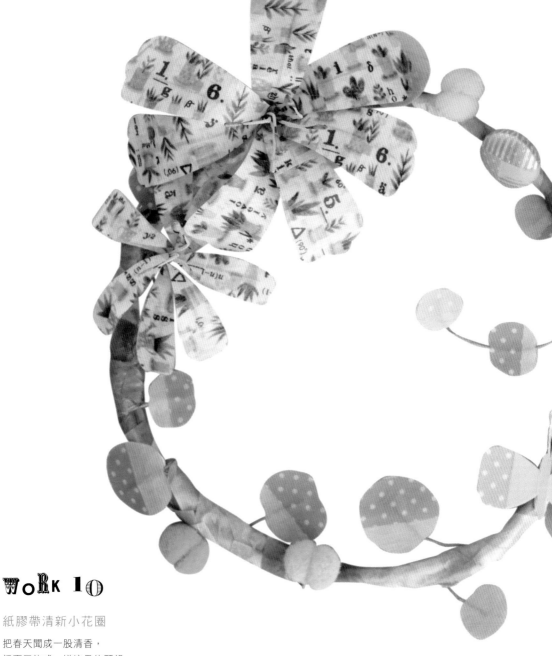

WORK 10

紙膠帶清新小花圈

把春天聞成一股清香，
把夏天許成一道流星的願望，
在秋天圈起銀白的月光，
把冬天深埋在春天裡再開成最鮮麗的花。

How to Make X Pomme Go

紙膠帶糖果布釦

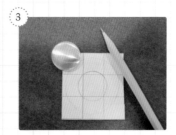

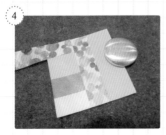

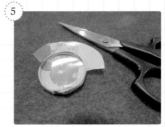

Step. 1　請準備紙膠帶、透明博士膜（或噴畫膠膜）、布釦材料＋工具組、剪刀、鉛筆。

Step. 2　依據布釦大小剪裁大於布釦的博士膜數片。

Step. 3　依照布釦尺寸於博士膜背面描下布釦大小，並往圓周外延伸約1cm至1.2cm，畫下另一個同心圓。

Step. 4　將紙膠帶隨意黏貼於博士膜光滑面。

Step. 5　將布釦反黏於貼好紙膠帶博士膜上，沿邊緣剪開數個開口，並將博士膜反摺。

Step. 6　利用藍色圓形小蓋子，將包覆好博士膜的布釦壓按進白色凹型工具裡。

Step. 7　蓋上布釦背蓋，聽到「喀」一聲即完成布釦。

紙膠帶禮物小吊卡

Step. 1　請準備紙膠帶、透明博士膜（或噴畫膠膜）、布鈕材料＋工具組、布蕾絲（薄）、灰紙卡、細鐵絲（花藝用）、剪刀、鉛筆、錐子、保利龍膠、轉印字、麻繩或棉繩。

Step. 2　剪一段左右寬過於布鈕約1cm至1.2cm的布蕾絲。

Step. 3　將已經反摺完成的布鈕與布蕾絲，一起壓按進白色凹型工具裡，並蓋上布鈕背蓋。布鈕做法請參考〈P.110紙膠帶糖果布鈕〉作品。

Step. 4　將灰紙卡裁成長約10cm寬約5cm的小卡片，並用錐子在上面鑽出要放置布鈕位置的小孔（直式或橫式皆可）。

Step. 5　在小卡片上拓上轉印字，或用保利龍膠黏上其他裝飾用的蕾絲或織帶（沒有轉印字可以剪貼雜誌上的英文字代替）。

Step. 6　將細鐵絲剪成適當長度穿過布鈕與小孔，繞到背面加以固定。另外在接近小卡片頂部的地方用錐子鑽洞穿上麻繩或棉繩，即可完成。

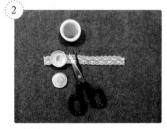

①

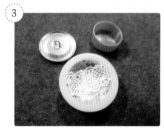

②

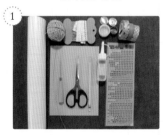

④

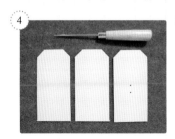

⑤

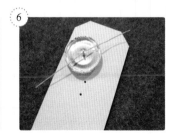

How to Make × Pomme Go

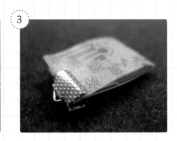

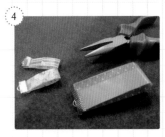

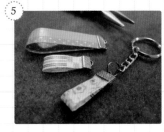

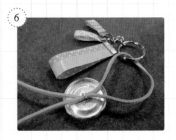

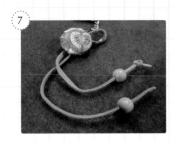

Tips 製作紙膠帶布釦。布釦做法請參考〈P.110 紙膠帶糖果布釦〉。

Step. 1　準備紙膠帶、透明博士膜（或噴畫膠膜）、布釦材料＋工具組、鑰匙圈頭、C型圈、緞帶頭、麂皮繩、木珠珠（或塑膠珠珠）、小鉗子、剪刀。

Step. 2　將紙膠帶黏貼於剪裁好的博士膜上（約長10cm/寬4cm）。

Step. 3　將貼好紙膠帶的博士膜撕下背紙左右對摺。再依據緞帶頭寬度將多餘的博士膜剪掉。

Step. 4　將剪裁好的博士膜由下往上對摺放進緞帶頭裡，用小鉗子將緞帶頭夾緊。

Step. 5　在鑰匙圈頭的垂掛處穿上C型圈（C型圈請前後拉開才不容易變形），再將緞帶頭穿進C型圈。

Step. 6　將麂皮繩由下往上穿過布釦背面，再穿過鑰匙圈頭後繞一圈，再一次穿越布釦。

Step. 7　在麂皮繩上穿上木珠珠或小布釦，然後在尾端打一個結，即完成。

紙膠帶小洋裝卡片

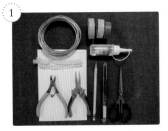

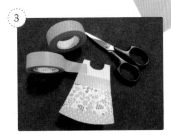

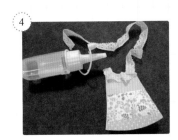

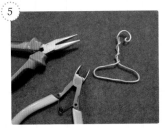

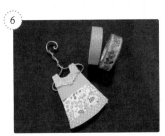

Step. 1　準備紙膠帶、西卡紙、布蕾絲、鋁線、鉛筆、
剪刀、刀片、小鉗子、斜口鉗、保利龍膠。

Step. 2　將西卡紙裁切成適當大小，對摺後在紙上畫出
小洋裝的輪廓線。

Step. 3　將小洋裝剪下用紙膠帶黏貼裝飾（衣服兩面都要
裝飾）。

Step. 4　於小洋裝領口或裙擺黏上布蕾絲。

Step. 5　用斜口鉗剪下一段鋁線，用小鉗子將鋁線彎摺
成衣架的形狀。

Step. 6　將小衣架由下往上套入小洋裝內即完成。

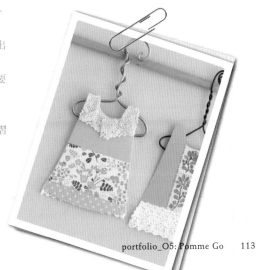

How to Make X Pomme Go

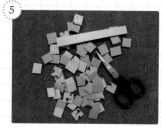

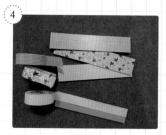

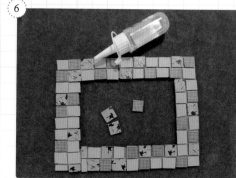

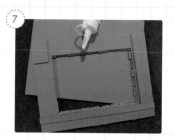

Step. 1 準備紙紙膠帶、薄紙板（約0.2cm厚）刀片、剪刀、尺、鉛筆、保利龍膠。

Step. 2 將紙板材切為長約20cm，寬約15cm大小，並將中間挖空約長14cm×寬約9.5cm的方框。

Step. 3 另外材切四條單獨的紙板條，長寬比照方框邊框的大小。

Step. 4 將紙膠帶黏貼於四條紙板條上。

Step. 5 用剪刀將紙板條剪成數個長寬約1.5cm見方的小方塊。

Step. 6 隨意將貼好紙膠帶的小方塊用保利龍膠黏貼於紙框上。

Step. 7 剪裁兩條不超過方框寬度與高度的紙板條，黏貼於紙框背面。距離中心的鏤空處至少0.2cm距離。再隨意剪裁一個小紙方塊黏貼於沒有貼條的地方，最後再黏貼一片與方框同樣大小的紙板覆蓋於上即完成。

紙膠帶╳紙盤的美味小掛畫

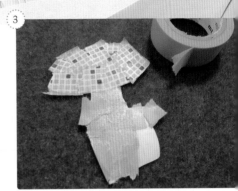

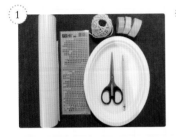

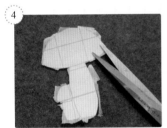

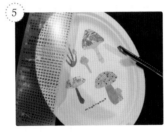

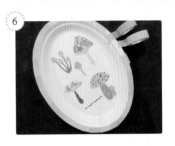

Step. 1　準備紙膠帶、透明博士膜（或噴畫膠膜）、紙盤、鉛筆、
　　　　剪刀、轉印字、棉繩。

Step. 2　將博士膜剪裁成適當大小，在背紙上畫上物件的輪廓線。

Step. 3　將博士膜翻過面來，用紙膠帶撕貼於光滑面。

Step. 4　將多餘的紙膠帶沿邊剪掉。

Step. 5　將做好的數個物件黏貼於紙盤上，並用轉印字拓上喜歡的
　　　　文字（沒有轉印字可以剪貼雜誌上的英文字代替）。

Step. 6　著紙盤邊緣撕貼紙膠帶做裝飾。

Step. 7　剪一小段棉繩黏貼於紙盤背面以方便懸掛，即完成。

How to Make X Pomme Go

紙膠帶編織杯墊

 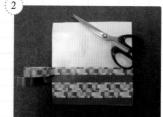

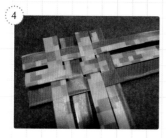 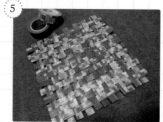 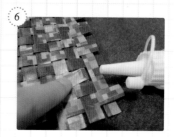

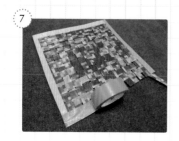

Step. 1　準備膠帶、透明博士膜（或噴畫膠膜）、剪刀、保利龍膠。

Step. 2　將博士膜反過面來，剪裁5格×5格或6格×6格（或以上）的正方形三片，並在光滑面貼上紙膠帶。

Step. 3　依照博士膜背面單行的寬度，一條一條剪下來並對摺。

Step. 4　撕下博士膜底紙對黏，會產生數條貼滿紙膠帶的小長條，將小長條一上一下交叉編織在一起。

Step. 5　編織時儘量將小長條往中間靠攏。

Step. 6　編織完成的杯墊，要在每一個側邊的最外條，一一沾上保利龍膠固定。

Step. 7　再選用其他紙膠帶，將編織杯墊的四個邊邊封起來，即完成。

紙膠帶彩球串吊飾

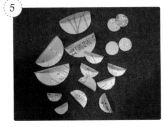
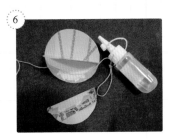

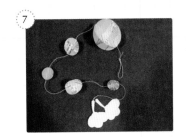

Step. 1　準備紙膠帶、西卡紙、打洞器（如無大型打洞器可以以杯底或膠帶軸心畫圓代替）、剪刀、鉛筆、麻繩、保利龍膠。

Step. 2　在西卡紙上畫上大小不同的圓數個（總數要為4的倍數）。

Step. 3　將紙圓片剪下，並貼上紙膠帶做裝飾。

Step. 4　多餘的紙膠帶可以反摺至背面。

Step. 5　將貼好紙膠帶的紙圓片一一對摺。

Step. 6　將四個紙圓片背對背互相黏貼在一起，並先將麻繩穿過中間。

Step. 7　可再繪製其他小物件（需要2片），黏在麻繩的尾端當作結尾，即完成。

How to Make X Pomme Go

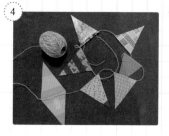

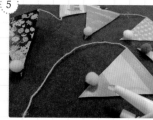

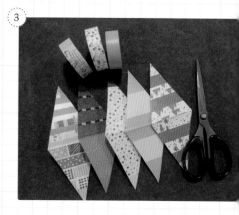

Step. 1　準備紙膠帶、透明博士膜（或噴畫膠膜）、尺、鉛筆、剪刀、保利龍膠、小毛球、細麻繩（或棉繩）。

Step. 2　剪裁博士膜並對摺，於背面畫下以三格為一個單位的數個三角形。

Step. 3　將三角形一一剪下，並於光滑面貼上紙膠帶。

Step. 4　把三角形的背紙撕下，對摺夾黏在麻繩上。

Step. 5　在三角旗下端尖角部分用保利龍膠黏上小毛球，即完成。

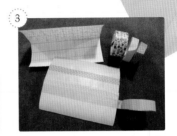

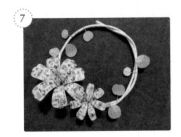
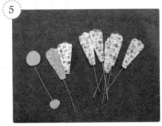
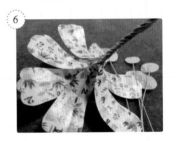

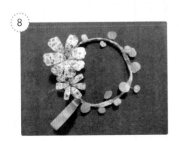
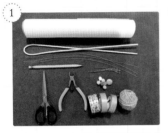

Step. 1　準備紙膠帶、透明博士膜（或噴畫膠膜）、太捲（或任何可彎折的粗鐵絲、鋁線或藤圈）、細鐵絲（花藝用）、花心、小毛球、麻繩 、鉛筆、剪刀、斜口鉗。

Step. 2　將太捲捲成大小適中的圓圈。

Step. 3　剪裁高度為6格的博士膜2片（寬度不限），並在光滑面貼上紙膠帶。

Step. 4　將博士膜對摺，並在背面畫上花瓣及葉子。

Step. 5　將花瓣及葉子一一剪下，兩兩相黏，並在中間黏上剪短的細鐵絲（葉子可黏在細鐵絲的兩端，細鐵絲可用斜口鉗剪斷）。

Step. 6　將花心及花瓣纏繞成一束。

Step. 7　將做好的花朵與葉子分別纏在太捲圓圈上。

Step. 8　用紙膠帶沿著太捲圈纏繞，將所有物件固定，並在頂端綁上麻繩圈便於懸掛，即完成。

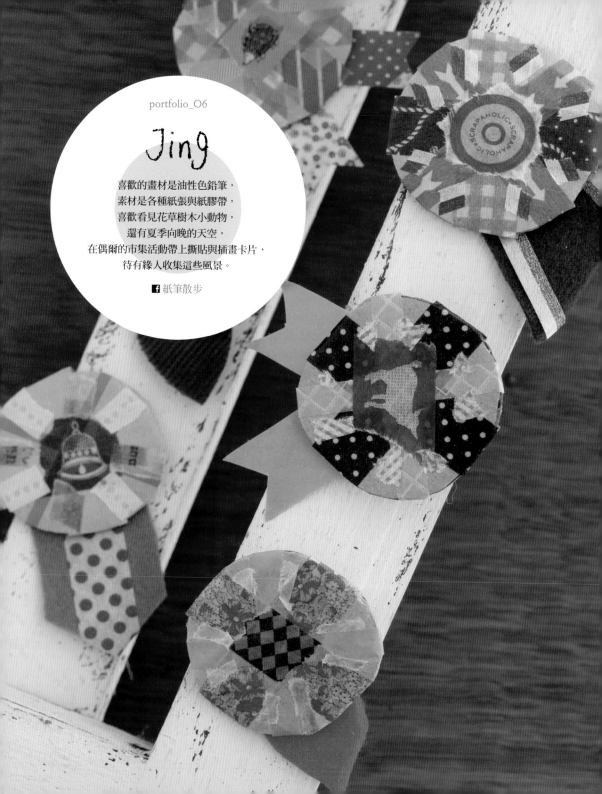

Jing

喜歡的畫材是油性色鉛筆，
素材是各種紙張與紙膠帶，
喜歡看見花草樹木小動物，
還有夏季向晚的天空，
在偶爾的市集活動帶上撕貼與插畫卡片，
待有緣人收集這些風景。

f 紙筆散步

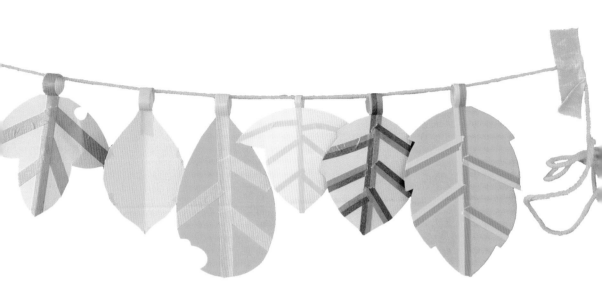

「秀才人情紙一張」我從來不是秀才，但熱愛畫圖與手工藝，著手畫卡片、親手製做禮物給友人，都是自己從小到大未曾停歇的生活小事。

本次利用隨手收集的紙板、湯匙和瓶蓋等回收素材，再搭配指定材料，即興計畫帶來意外驚喜，揉捻生成簡單快樂的生活情懷，也願景這些範例無論男孩女孩、大人小孩，都能一起試試看哦！

幾樣簡單作品裡各都藏有小故事，是我未曾體驗但覺得，若能這樣登場會很棒的創意點子；例如將每個過期記事回收誕生的「再生非洲菊」，可以環保佈置工作情境；或辦公室驚喜 party 時，也許能派上用場，雖然很克難卻不失美意的「小意思皇冠」；而「一人一朵別針」感覺作為社團迎新小禮物很可愛，若能大家一起玩真的太好了。

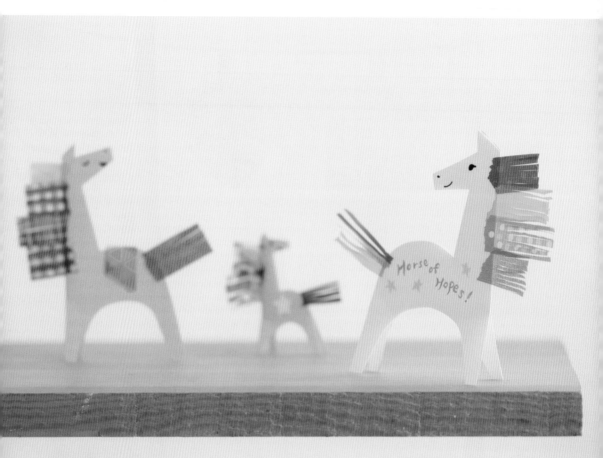

WORK 01

彩虹小馬擺飾

利用剪下卡紙對摺後，
以鉛筆描繪好轉頭的站姿小馬。
運用各色紙膠帶做鬃毛是亮點，
簡單步驟巧妙完成轉頭的小馬身姿，
鬃毛與尾巴稍做撥亂更為自然。

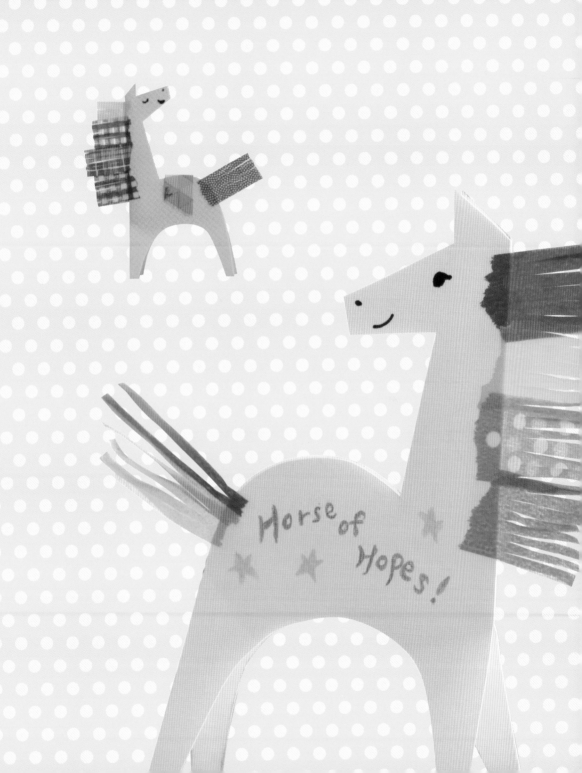

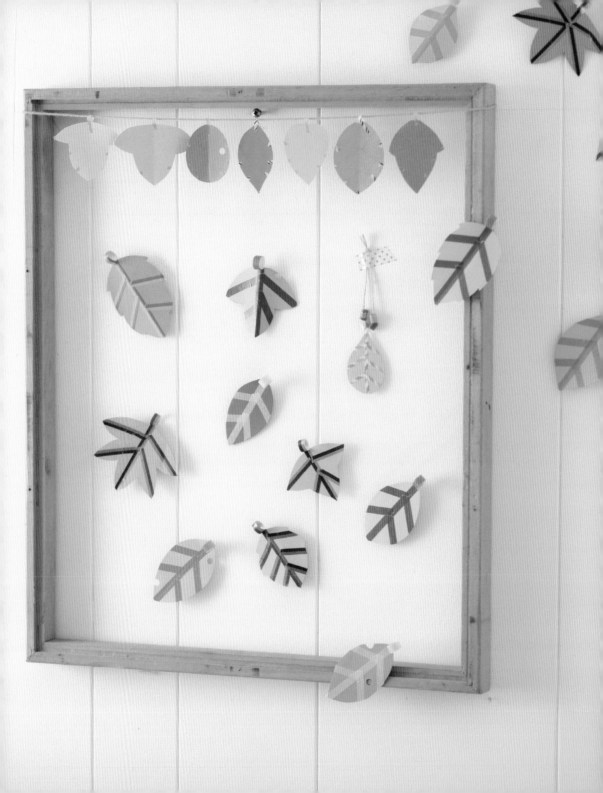

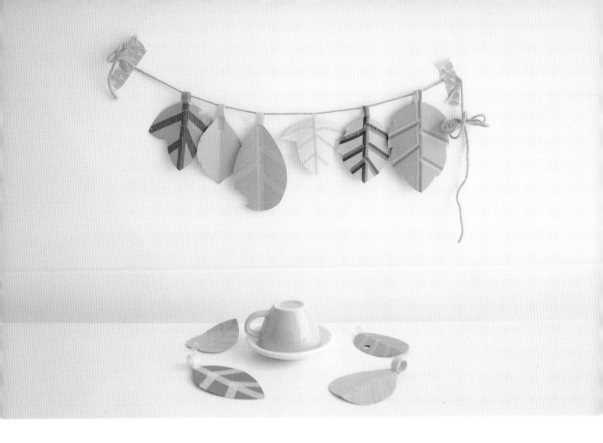

WORK O2

樹葉裝飾

吊掛牆面或作為窗邊裝飾，
可以營造森林氣氛。
完成的樹葉稍微凹摺，
或剪出缺口更為生動！
單片也能做書籤。

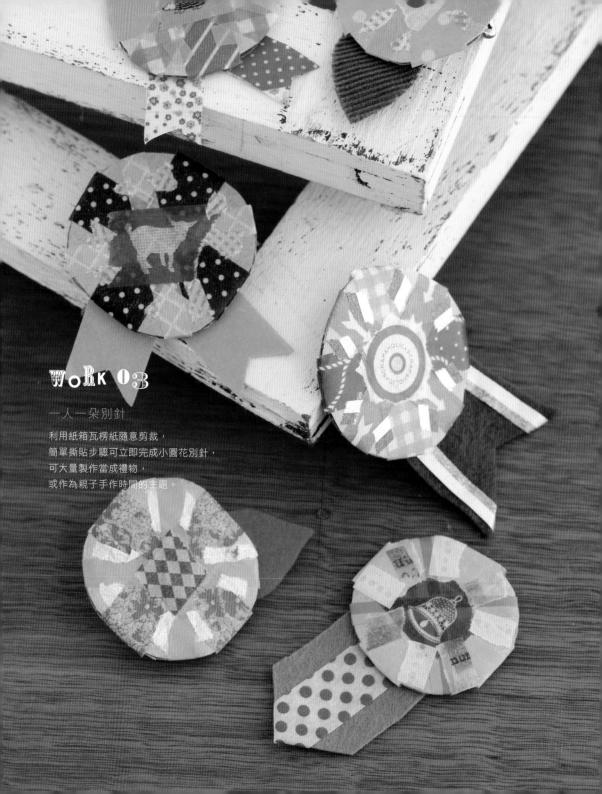

WORK 03

一人一朵別針

利用紙箱瓦楞紙隨意剪裁，
簡單撕貼步驟可立即完成小圓花別針，
可大量製作當成禮物，
或作為親子手作時間的主題。

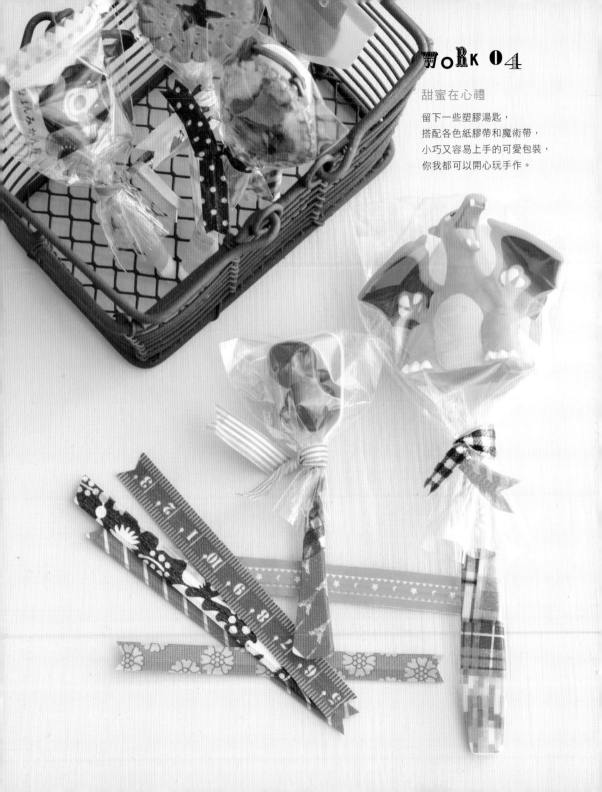

甜蜜在心禮

留下一些塑膠湯匙，
搭配各色紙膠帶和魔術帶，
小巧又容易上手的可愛包裝，
你我都可以開心玩手作。

WORK 05

三種邀請卡

抓住物品特色作簡易撕貼，搭配市售紙材，
便利完成邀請卡，
呈現為插畫效果時不要太執著比例或相似度，
簡易撕貼就有種破破的可愛感！

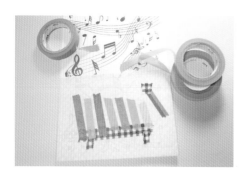

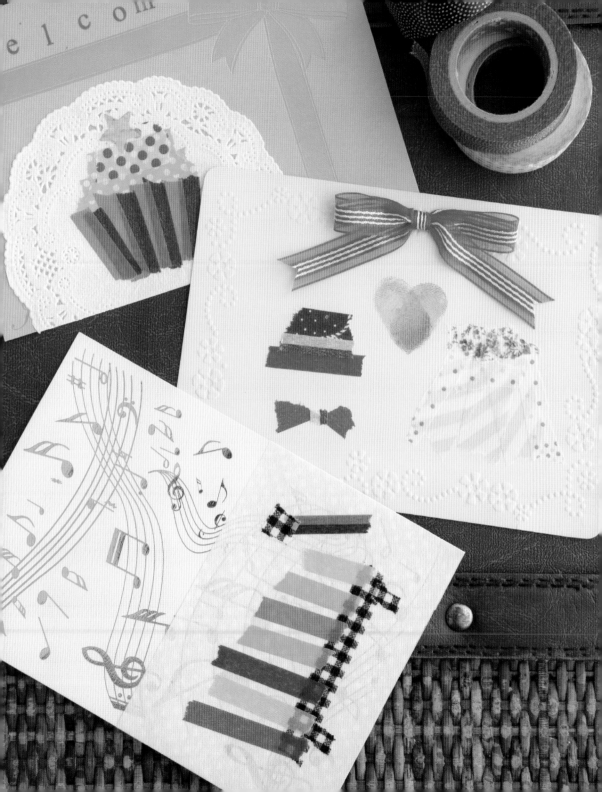

How to make p.136

Jing. 2014

How to make p.137

WORK 07

小丑儲存罐

市售果汁瓶多為廣口徑，
運用此特點適於裝入零錢或砂糖棒等儲物。
讓人會心一笑又充滿元氣的手作雜貨！

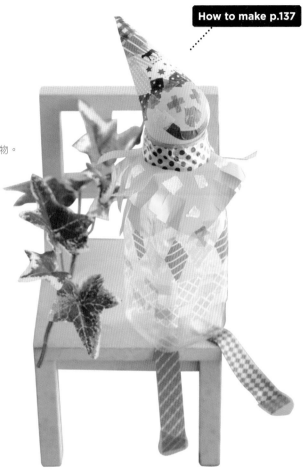

WORK 06

公鹿撕貼畫

草葉環繞的森林氣氛，
只要從旁觀察動植物的造型特色，
逐步完成半寫實的作品，
僅以徒手隨興的撕貼畫風格迷人，
調整長短就可以衍伸變化許多動物。

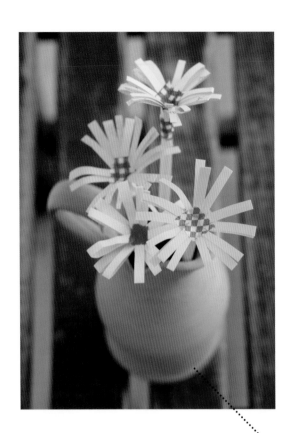

WoRk 09

小意思皇冠

簡單步驟完成體面皇冠，
慶生會或派對均可同樂速成。
裝飾部分亦可貼上其他圖案花樣紙膠帶，
若為兒童配戴則減少一至二張便利貼！

How to make p.138

WoRk 08

再生非洲菊

每完成一件待辦事項就誕生一朵小花！
利用過期便利貼與吸管的工作間歇手作，
可以舒緩視覺與心情歐。

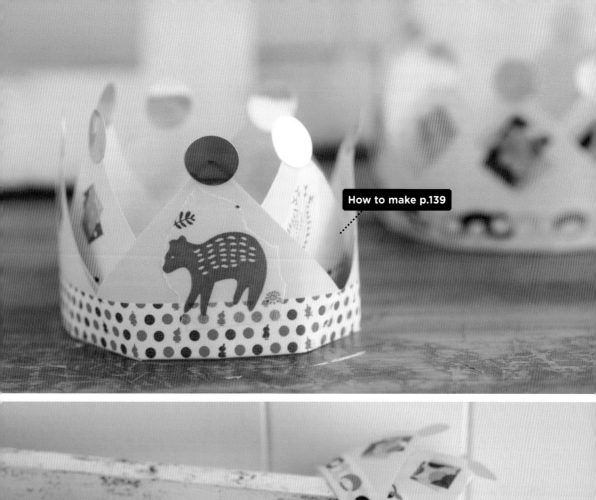

How to make p.139

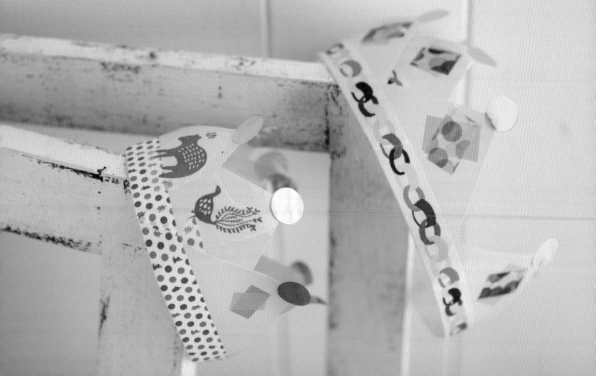

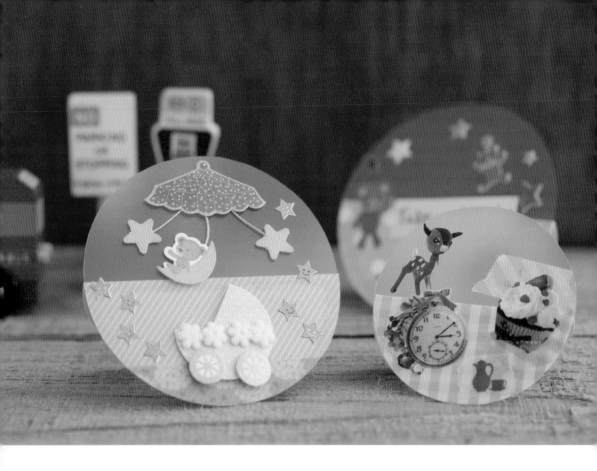

WORK 10

心情遙遙卡

透明片製造懸浮的視覺效果，
主題可隨貼紙變化，
中間留出空間，
亦可用便利貼做留言版功能。

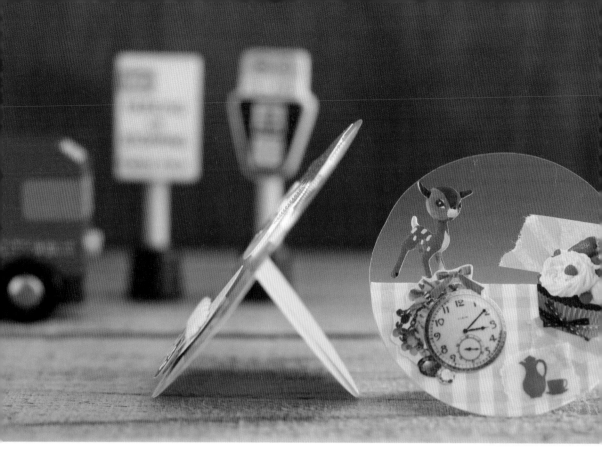

How to Make X Jing

公鹿撕貼畫

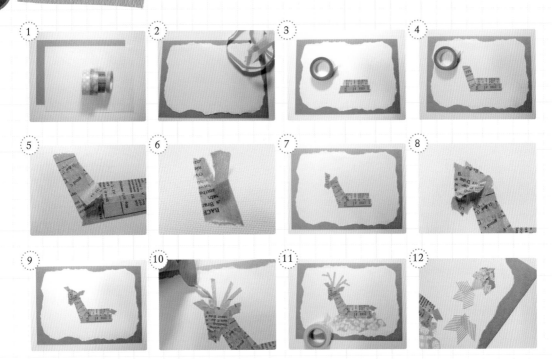

Step. 1　準備各色紙膠帶、美工紙材、襯紙（厚卡紙、牛皮卡紙均可）。

Step. 2　將底紙撕出不規則邊，黏著固定於襯紙上。

Step. 3　撕出一段6cm長紙膠帶黏上，再撕一段並縮減些許疊上。

Step. 4　撕出一段做公鹿脖子。

Step. 5　再撕一段並縮減些許，傾斜疊上。

Step. 6　撕出小段紙膠帶，再將其撕對半。

Step. 7　請小心的撕，不用工具才能保留手感，將毛邊向外貼出臉型。

Step. 8　黏一段在中間補空隙。

Step. 9　拿一段撕對半的紙膠帶，斜撕三個小塊做耳朵、尾巴。

Step. 10　撕取小段細板紙膠帶，小心撕出 Y 型岔枝做鹿角。

Step. 11　用有植物花樣的紙膠帶隨意撕塊黏貼，再予以淺色調錯開貼上。

Step. 12　利用斜撕的菱形造型製作長春藤的葉子，亦可再加上其它圖案紙膠帶裝飾（鳥、花、蝴蝶等）。

小丑儲存罐

①

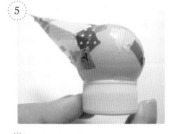
⑤

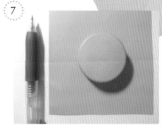
⑦

②

⑥

⑧

③

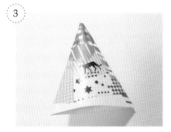
④

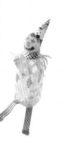

Step. 1　準備各色紙膠帶、乒乓球、寬口徑果汁瓶、塑膠瓶蓋、紙張。

Step. 2　剪貼出小丑的表情。

Step. 3　將紙對摺黏合修剪,並用紙膠帶裝飾以製作帽子。

Step. 4-5　將紙膠帶撕成小段,以交錯方式組合帽子及乒乓球,並用保麗龍膠將瓶蓋黏於下方(瓶蓋在此為卡榫用途)。

Step. 6　紙膠帶斜撕做菱形等色塊裝飾。

Step. 7-8　用果汁瓶蓋於色紙上描型後剪下,修剪喜歡的樣子後套入瓶口(備註:小丑可加手腳,用紙膠帶直接做,或用紙條折紙龍、毛根,都可以哦!)。

再生非洲菊

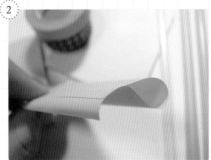

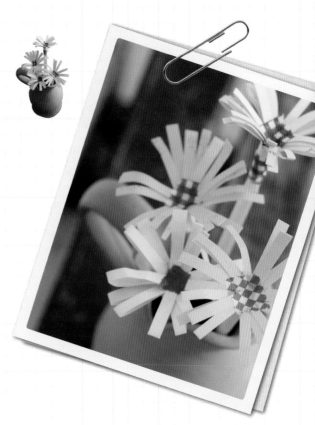

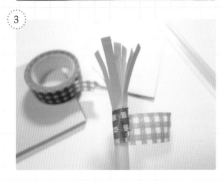

Step. 1　準備便利貼、吸管、紙膠帶。

Step. 2　將便利貼對摺，並保留一些黏膠部分。

Step. 3　將其細細剪開，用紙膠帶輔助黏上吸管，再將
　　　　花瓣向外翻開即完成。

小意思皇冠

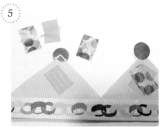

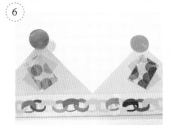

Step. 1　準備正方形便利貼、金色圓形貼紙、各色紙膠帶。

Step. 2　將一張便利貼三角對摺，此時黏合為右邊。

Step. 3　連續再將數個便利貼對摺連結，成人頭圍約八張。

Step. 4　使用寬幅1.5cm的紙膠帶予下方裝飾和固定。

Step. 5-6　將金色小圓貼紙雙面黏合於皇冠尖端，再將各色紙膠帶將各色紙膠帶裁剪數個小段，兩樣式一組貼出「寶石」，可選顏色相近但有深淺的做搭配（備註：裝飾部分亦可貼上其它圖案花樣紙膠帶，若為兒童配戴則減少一至二張便利貼）。

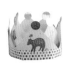

Peggy

擁有美國加州的音樂學士以及鋼琴演奏碩士學位，
目前在台灣擔任英語講師以及英語檢定考試口試官。
雖然所學並非美術相關科系，但熱愛拼貼與手作，也
是個熱愛到東京旅行，探索挖掘新文具與手創商品
的文具迷！自兩年多前認識了紙膠帶這個極棒的
手作素材以來，平時喜愛嘗試以紙膠帶搭配各
種來自東京或台灣在地品牌的文具小物，
DIY 各類型的手創作品。

f 一起來玩紙膠帶

大約兩年多前在 2012 年的四月，因為日本品牌 mt 紙膠帶在台灣辦的第一次展，我開始接觸到紙膠帶。許多文具迷都暱稱迷上紙膠帶的過程為掉入「紙膠帶坑」裡！

我入坑的過程與許多紙膠帶迷類似。第一次僅保守地購買了兩三款組合，好奇地想買回家試試如何運用這價錢不算很便宜的漂亮小東西。沒想到發現這可手撕、黏性佳，且能重複黏貼不咬紙的紙膠帶能夠發揮的創意有這麼多。漂亮的顏色與圖案幫生活中各樣小物都換上了嶄新的造型。

跟大多紙膠帶愛好者一樣，不自覺地入手越來越多款式，家裡的紙膠帶蒐藏，從一開始的數十捲，到如今數百捲。忙碌工作之餘，以紙膠帶搭配各種文具小物，發揮手作創意成為休閒時最大的紓壓活動。

你平時也喜愛保留漂亮的包裝紙、廣告文宣嗎？每次走進文具店總不小心買了許多可愛小貼紙與便利貼嗎？別讓它們只是寂寞地躲在抽屜裡，跟著 Peggy 一起動動腦，從自己的紙膠帶收藏中挑選出喜愛的款式，搭配合適的貼紙或便利貼來變化出各種創意用法吧！

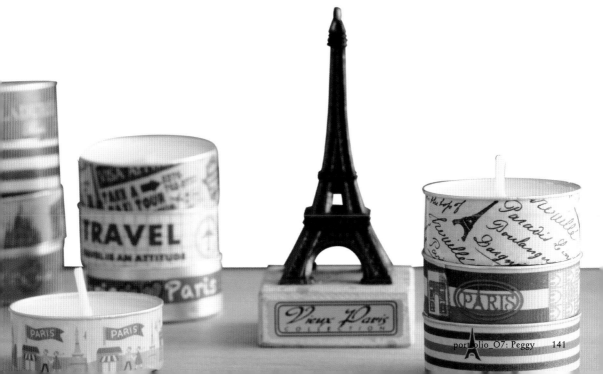

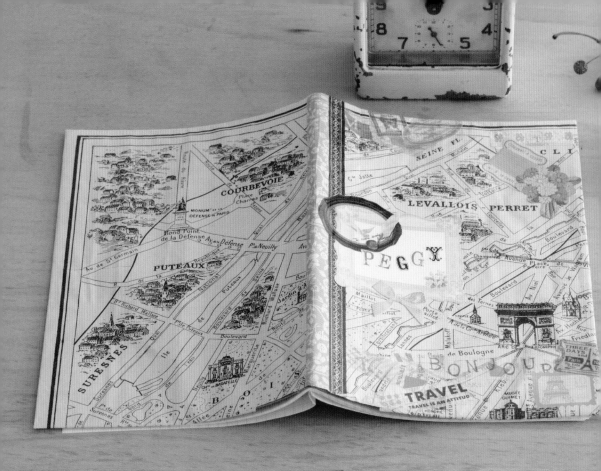

WORK 01

旅行風書衣

為了生活而忙碌時，
總是禁不住地回味前一次旅行，
或者幻想著下一趟旅程嗎？
幫筆記本或書本做個DIY的旅行風格書衣吧！
以外文地圖或報紙，
貼上各種紙膠帶和小貼紙裝飾。
喜愛的便利貼以膠水加工後也可以當作貼紙使用。
利用字母紙膠帶，
更能夠自豪地貼上自己的名字。

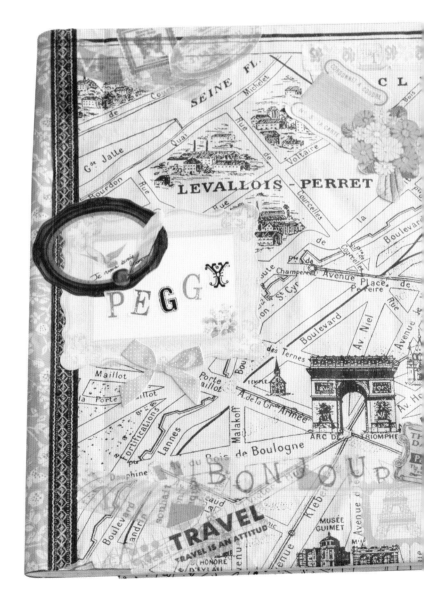

心意滿滿的禮盒包裝

包裝禮物不一定要專程購買包裝紙。
平凡的筆記本內頁，
搭配文具控平常蒐羅的各種紙膠帶，
貼紙和蕾絲裝飾紙小物，
就能做出表達心意的個人化包裝！

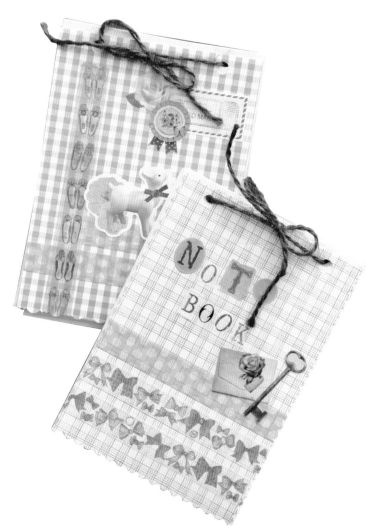

WORK 03

原創味十足小筆記本

將紙張裁剪成相同大小，
以美術紙做為封面。
並隨興以紙膠帶和貼紙裝飾，
打洞穿上麻線，
就是自製的原創性隨身小筆記本了。

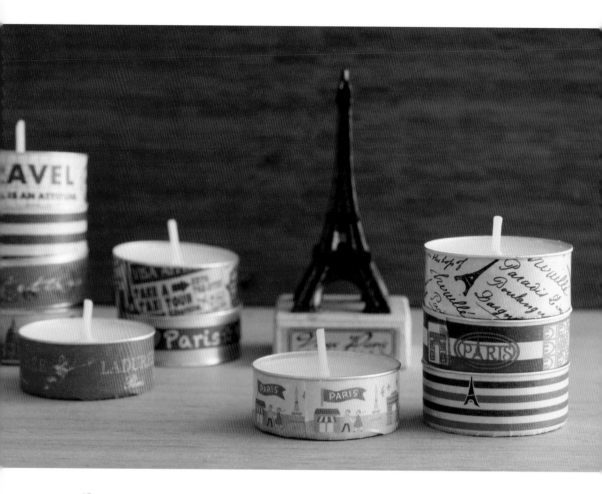

WoRk 04

法式風情小燭台

點蠟燭替生活增添點浪漫氣氛吧！
家居店購入的一大包平價小蠟燭，
幫外殼貼一圈紙膠帶，
可以從紙膠帶蒐藏中選出類似的款式，
這裡使用了以巴黎為主題的紙膠帶，
簡單的步驟，就能讓居家小物增添些許法式風情。

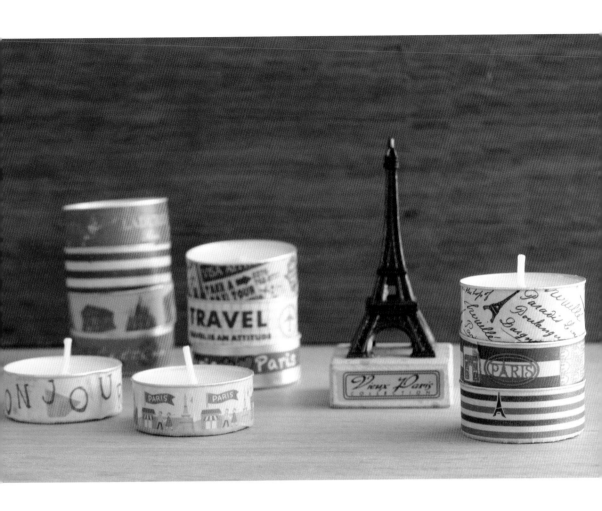

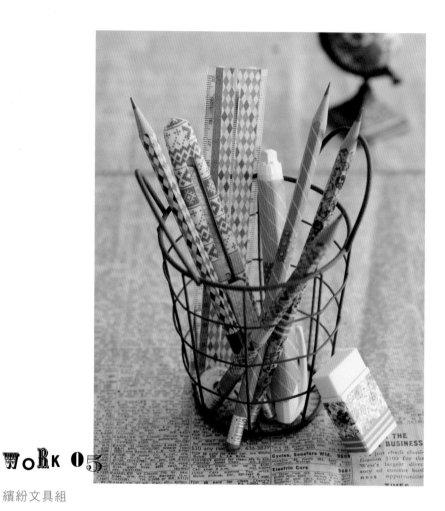

WORK 05

繽紛文具組

幫鉛筆盒裡原有的文具，
以色彩繽紛的紙膠帶裝飾一番！
不但能幫平凡的小物增加質感，
不花多餘的錢，就能讓手邊現有的書寫工具，
以相同的圖案與顏色搭配成為同一套的物品！
使用時，心裡帶著小小的驕傲呢！

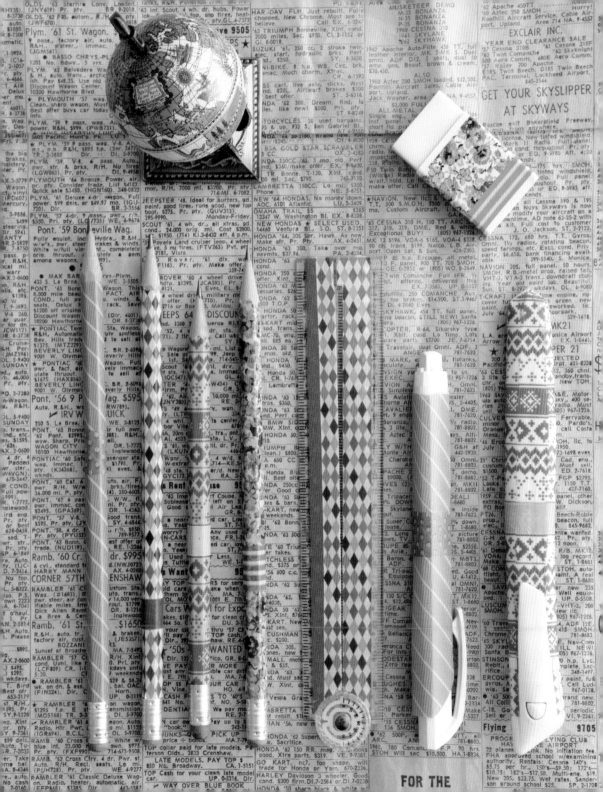

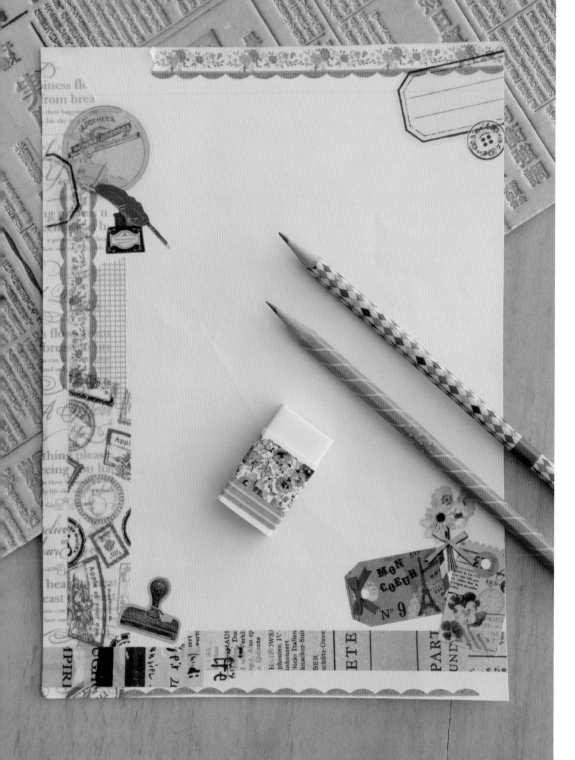

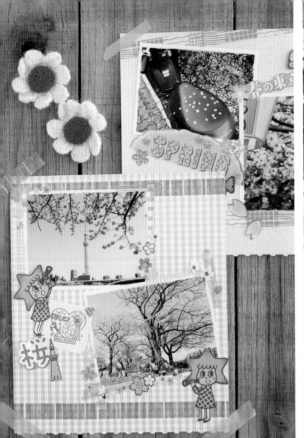

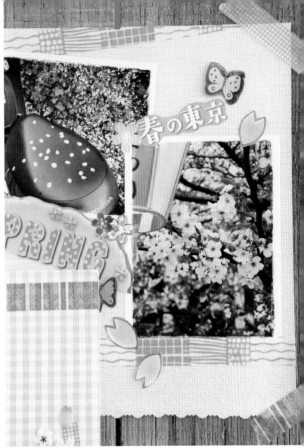

WORK 07

再次回味，創意海報

旅行時看到可愛的店家文宣與傳單，
大家都會蒐集起來嗎？
把有紀念性或者可愛的圖案剪裁下來，
即是好用的手作素材。
挑選自己喜愛的美術卡紙，
貼上雷射列印出來的照片。
以紙膠帶裝飾後，
再貼上已裁剪下的可愛小圖點綴，
如此就能讓旅行途中見到的美景，
化身為牆上的裝飾小海報！

WORK 06

好久不見！創意信箋

很久沒有親筆寫一封感性的信箋
給好朋友或你關愛的人了吧！
以手寫的書信總能讓收信者感受到滿滿的心意！
若連信紙都自己設計，
更能將溫暖的心意傳達給對方。
以唾手可得的影印紙，搭配一些文具小物，
製作 DIY 的手作信箋。

WORK 08

貼心叮嚀磁鐵條

提醒代辦事項的小紙條，
雜誌剪貼下來的趣味小圖片，
或者旅行時買到的明信片，
都可以使用自製的紙膠帶磁鐵條，
固定在冰箱或者小黑板上。

Columbia コロパック

トップ・スター5〈第2集〉
ー美空・村田・島倉・舟木・都ー

SIDE 1	SIDE 3
●太陽と私	●夜霧の果てに
●喧嘩鳶 ー野狐三次ー	●星空の微笑み
●愛のさざなみ	●ふたりだけの愛

SIDE 2	SIDE 4
●オレは坊っちゃん	●竜馬しぐれ
●涙のバラ	●月のためいき
●竜馬がゆく	●少しの間サヨウナ

353074-1093

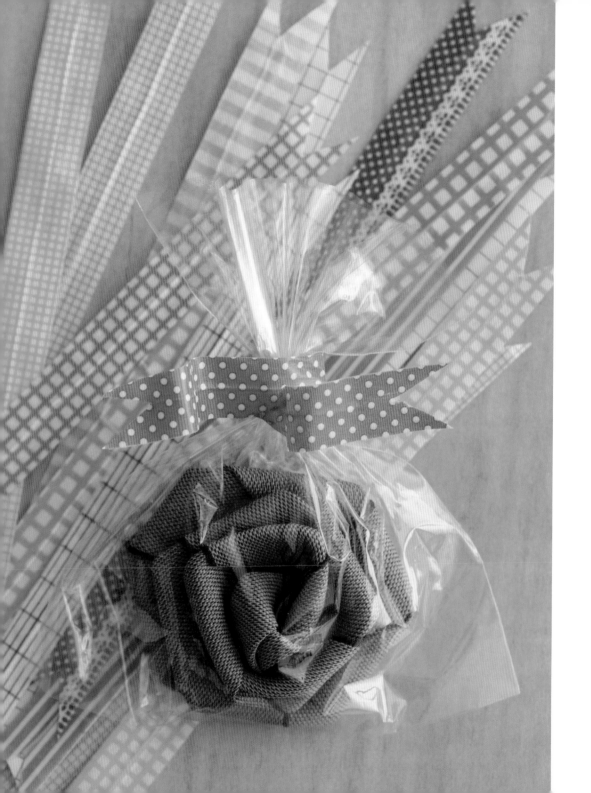

WORK 09

十足好用紙膠帶綁帶

文具店購入的細鐵絲，
在兩面都貼上紙膠帶後，
就成為生活中綁東西的便利工具，
兼具實用性與美觀性。
可以幫未吃完的零嘴塑膠袋封口，
將凌亂的各類電器商品的電線分類。

分享小禮物給朋友時，
簡單以紙膠帶鐵絲綁帶固定，
質感立刻提升！
建議使用幾何圖形，
或圖案不會太花俏的紙膠帶款式。
兩面的圖案對齊後黏貼，
畫面不會凌亂，效果更好！

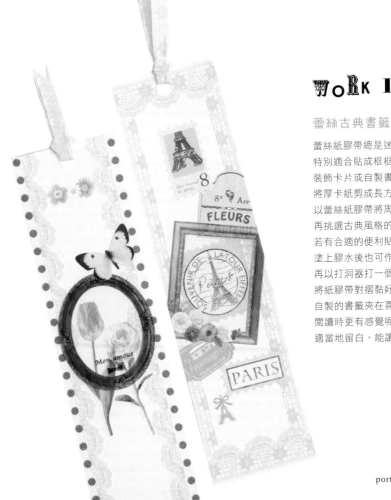

WORK 10

蕾絲古典書籤

蕾絲紙膠帶總是迷人的，
特別適合貼成框框，
裝飾卡片或自製書籤。
將厚卡紙剪成長方形，
以蕾絲紙膠帶將周圍貼框，
再挑選古典風格的貼紙搭配。
若有合適的便利貼，
塗上膠水後也可作為貼紙。
再以打洞器打一個圓孔，
將紙膠帶對摺黏好後當作緞帶綁使用！
自製的書籤夾在喜愛的書內，
閱讀時更有感覺呢，
適當地留白，能讓畫面不顯凌亂喔！

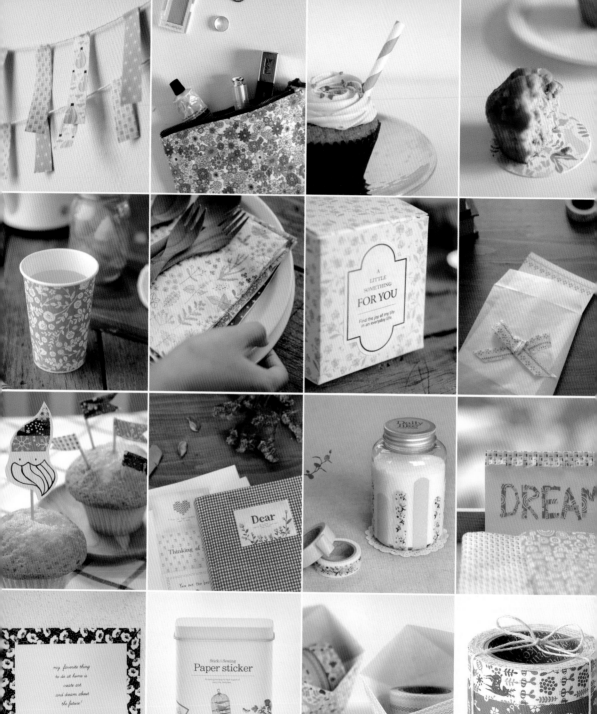

Dailylike
kind & homey

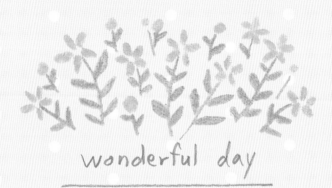

wonderful day

Dailylike誕生於2010年韓國，是一個以DIY手作材料為主的設計品牌
Dailylike設計師們將生活的感動及靈感，幻化成紙膠帶及布膠帶
用輕鬆簡單的方式，從日常生活中體驗到手作的樂趣及快樂
動手做，輕鬆體驗生活的小確幸

,

實體通路：誠品書店、金石堂書店..
網路通路：FunZakka好玩雜貨、博客來網路書店、
Yahoo奇摩購物中心、PChome 24h購物、Pinkoi、momo富邦購物..

Dailylike台灣總代理：
Tel：(02)2927-3798

好玩你的生活. 讓你生活更快樂。 www.funzakka.com

bon matin 54

紙膠帶失心瘋

作　　者　dai、Jing、Peggy、Pomme Go、Susan、吉、葉言
攝　　影　王正毅

總　編　輯　張瑩瑩
副總編輯　蔡麗真
美術編輯　IF OFFICE
封面設計　IF OFFICE

責任編輯　莊麗娜
行銷企畫　黃怡婷

社　　長　郭重興
發行人兼
出版總監　曾大福
出　　版　野人文化股份有限公司
發　　行　遠足文化事業股份有限公司
　　　　　地址：231新北市新店區民權路108-2號9樓
　　　　　電話：（02）2218-1417　傳真：（02）86671065
　　　　　電子信箱：service@bookrep.com.tw
　　　　　網址：www.bookrep.com.tw
　　　　　郵撥帳號：19504465遠足文化事業股份有限公司
　　　　　客服專線：0800-221-029
法律顧問　華洋法律事務所　蘇文生律師
印　　製　凱林彩印股份有限公司
初　　版　2014年09月03日

定　　價　320元
套書ISBN　978-986-5723-82-8

歡迎團體訂購，另有優惠，請洽業務部（02）22181417分機1120、1123

國家圖書館出版品預行編目(CIP)資料

紙膠帶失心瘋 / dai等著. -- 初版. -- 新北市：野人文化出版：
遠足文化發行，2014.09
　面；　公分. --（bon matin；54）
ISBN 978-986-5723-82-8（平裝）
1.工藝美術 2.文具

960　　　　　　　　　　　　　103015333

野人

野人文化 讀者回函卡

感謝您購買《紙膠帶失心瘋》

姓　名 _____　□女 □男　年齡 _____

地　址 _____

電　話 _____　手機 _____

E m a i l _____

學　歷　□國中(含以下) □高中職　□大專　　□研究所以上
職　業　□生產/製造　□金融/商業　□傳播/廣告　□軍警/公務員
　　　　□教育/文化　□旅遊/運輸　□醫療/保健　□仲介/服務
　　　　□學生　　　□自由/家管　□其他

◆你從何處知道此書？
　□書店　□書訊　□書評　□報紙　□廣播　□電視　□網路　□廣告DM
　□親友介紹　□其他

◆您在哪裡買到本書？
　□誠品書店　□誠品網路書店　□金石堂書店　□金石堂網路書店
　□博客來網路書店　□其他_____

◆你的閱讀習慣：
　□親子教養　□文學　□翻譯小說　□日文小說　□華文小說　□藝術設計
　□人文社科　□自然科學　□商業理財　□宗教哲學　□心理勵志
　□休閒生活(旅遊、瘦身、美容、園藝等)　□手工藝／DIY　□飲食／食譜
　□健康養生　□兩性　□圖文書／漫畫　□其他

◆你對本書的評價：(請填代號，1. 非常滿意　2. 滿意　3. 尚可　4. 待改進)
　書名_____封面設計_____版面編排_____印刷_____內容_____整體評價_____

◆希望我們為您增加什麼樣的內容：

◆你對本書的建議：

野人

23141
新北市新店區民權路108-2號9樓
野人文化股份有限公司 收

請沿線撕下對折寄回

野人

書名：紙膠帶失心瘋
書號：bon matin 54